旗津記憶

Memory
of
Cijin

此書獻給養育之恩父母
與啟蒙攝影二哥

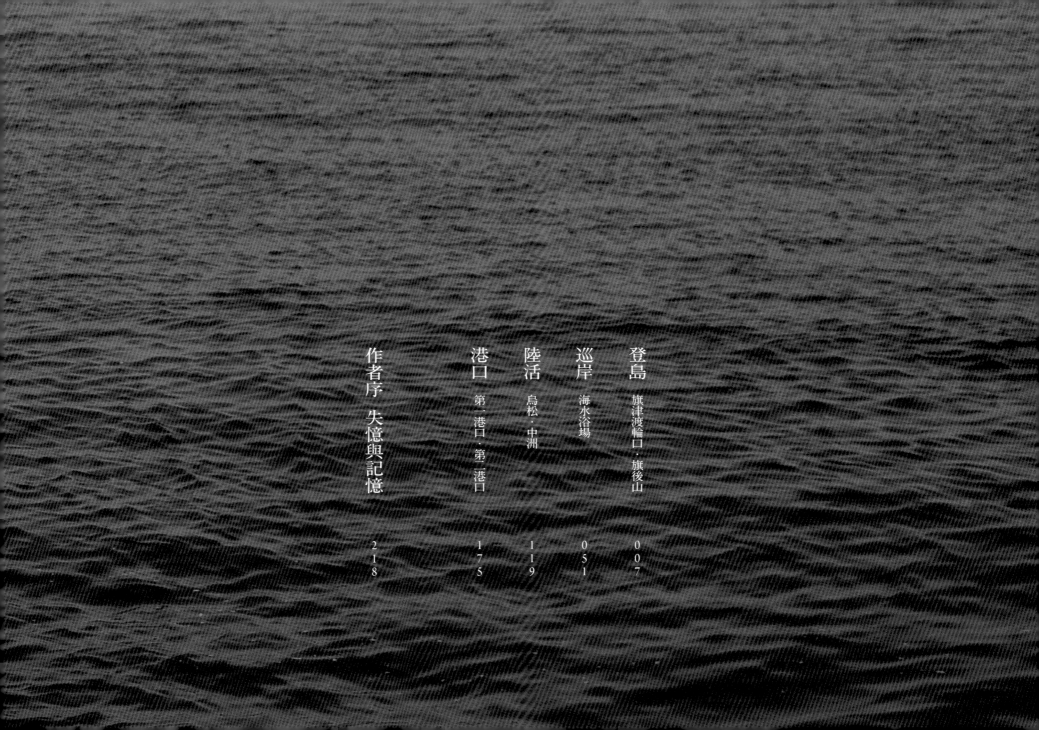

旗津渡輪口

旗後山

登島

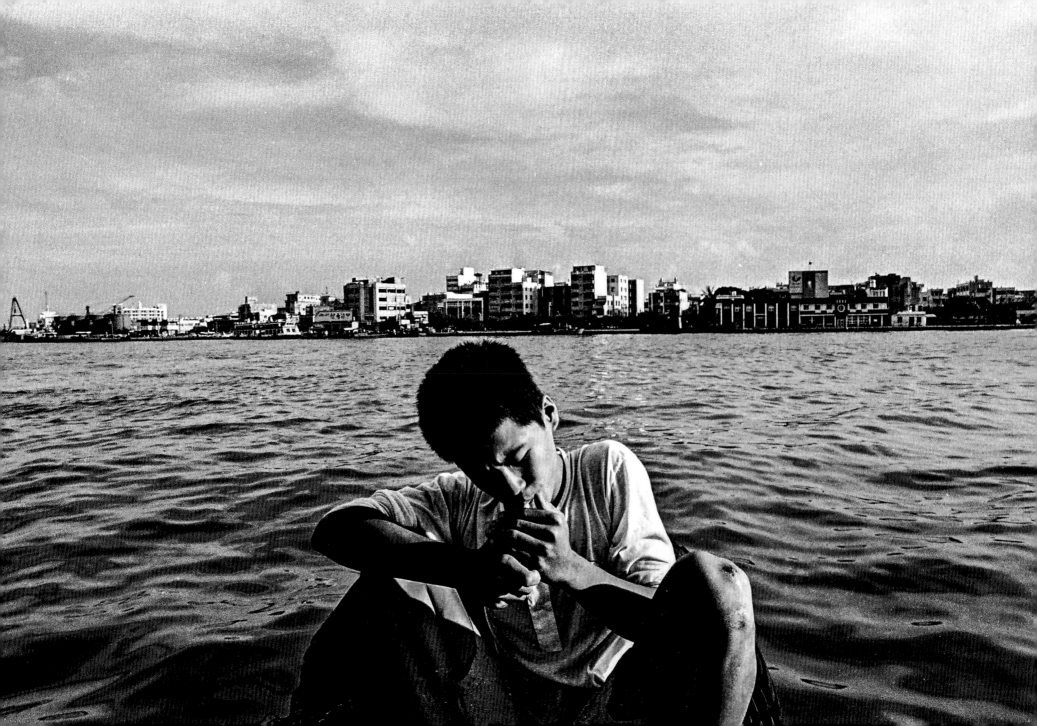

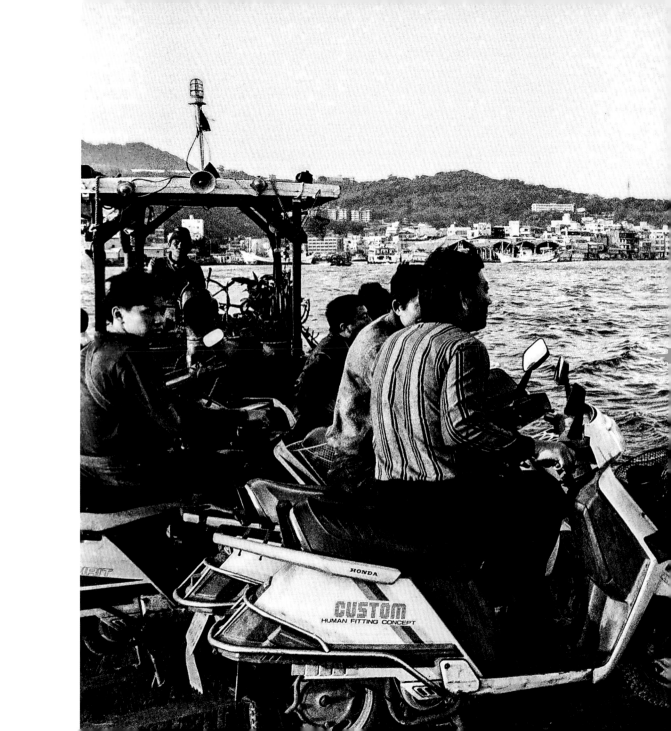

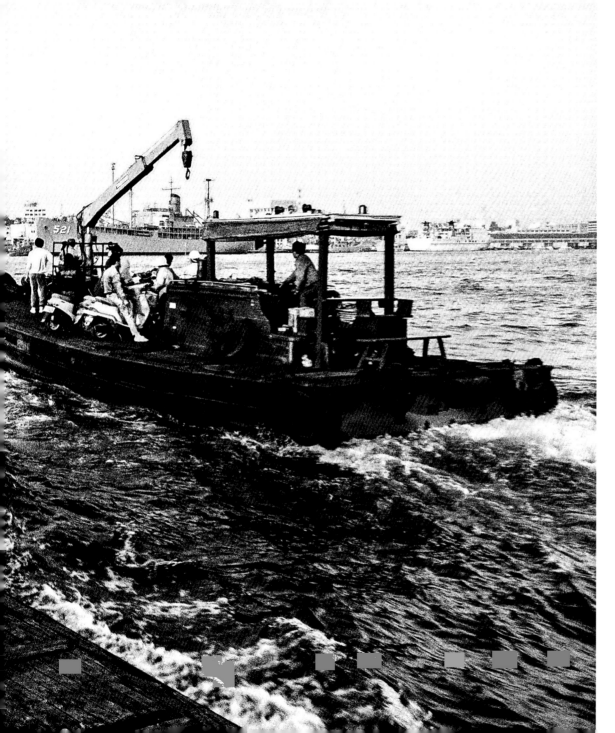

一九九三・渡輪航線

一九九九‧渡輪航線

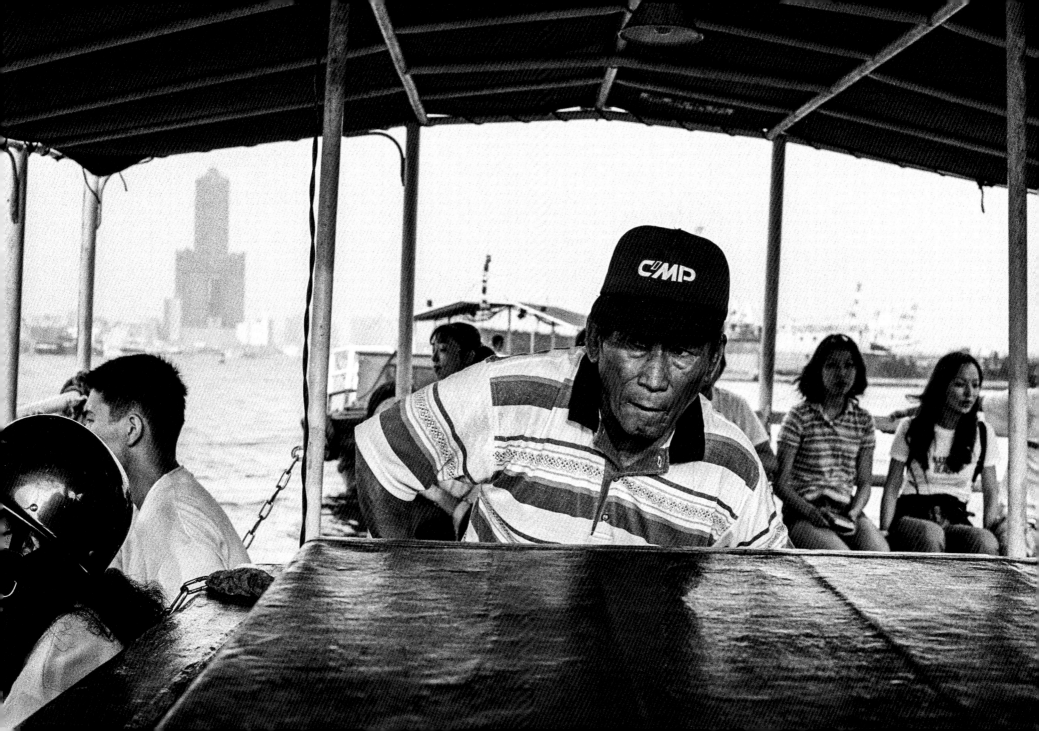

二〇〇二・渡輪航線

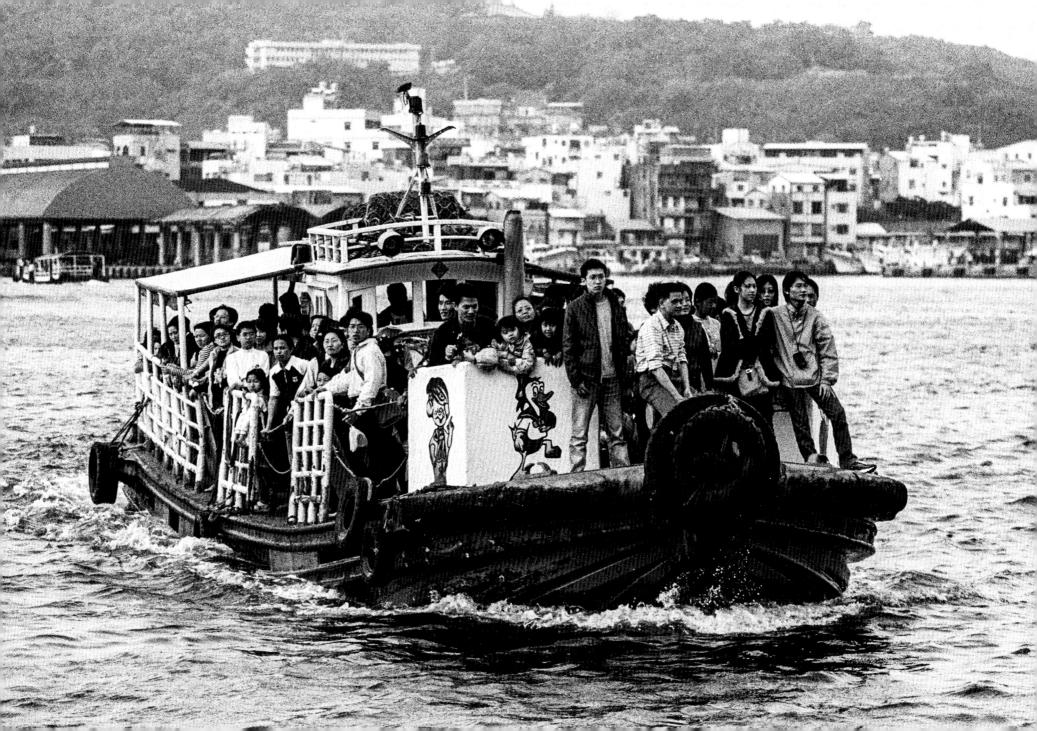

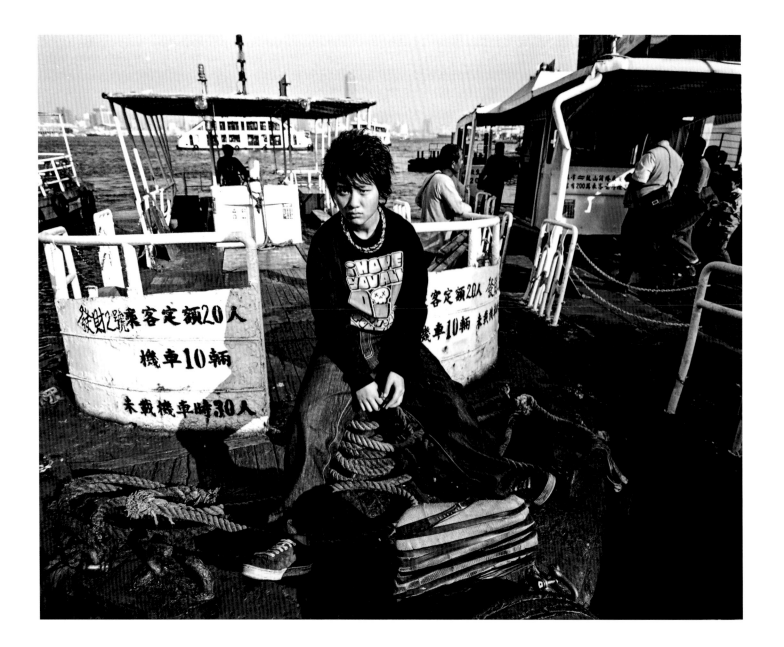

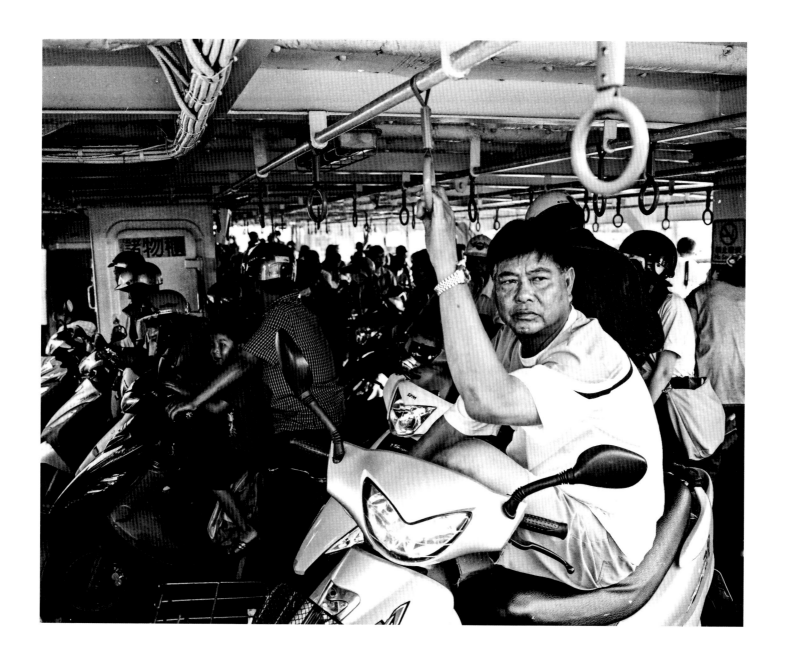

二〇〇六・渡輪航線

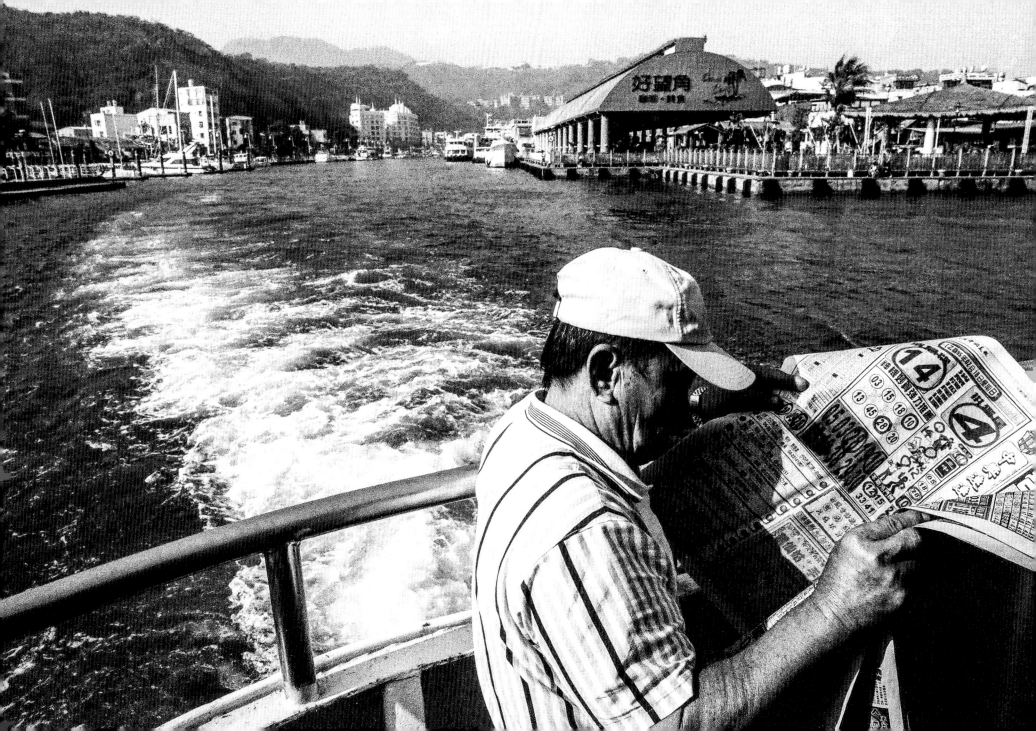

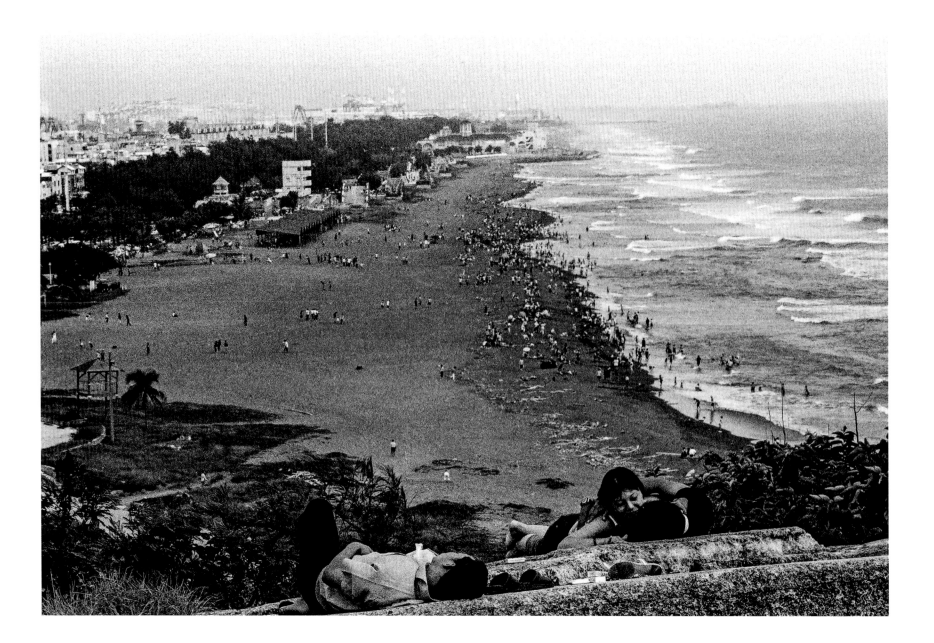

二〇〇四・旗後砲台

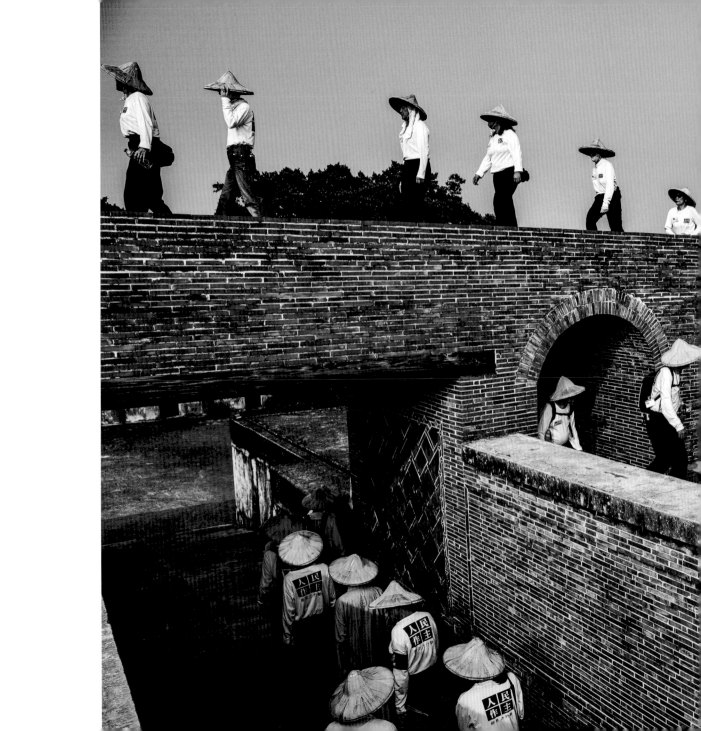

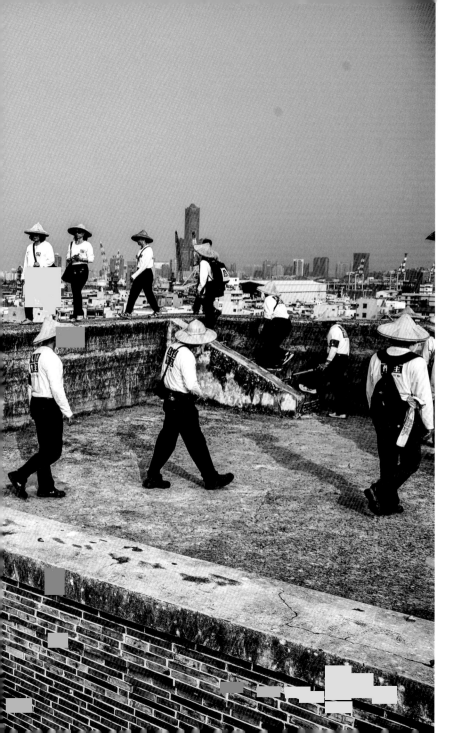

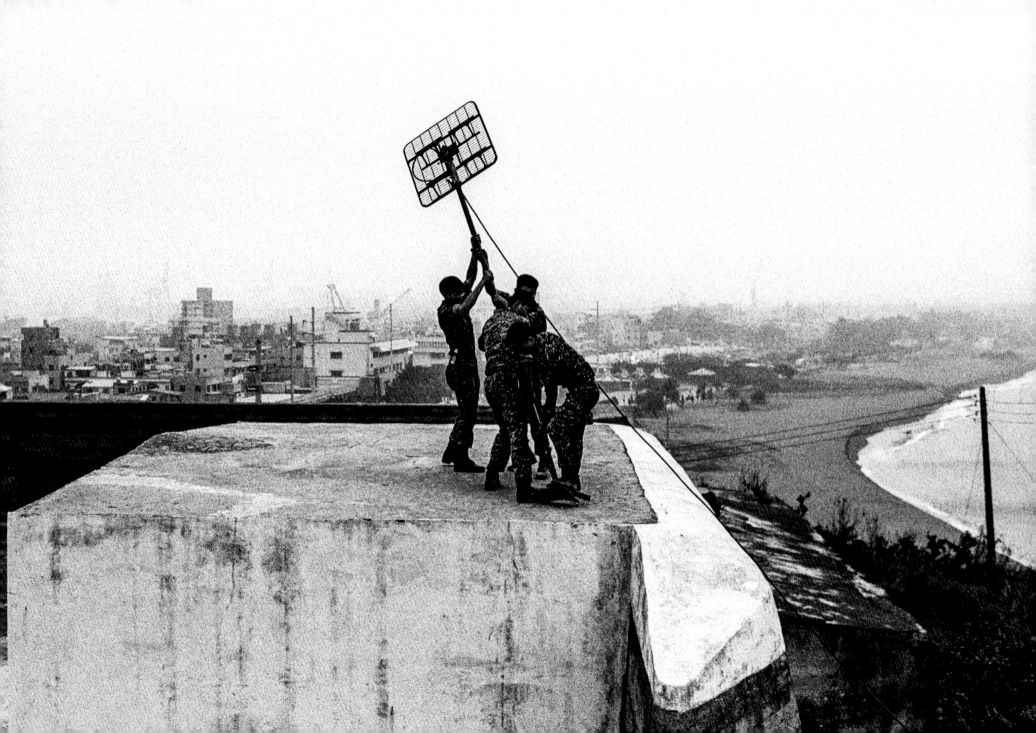

一九九九・旗後砲台

二〇〇二·旗後山

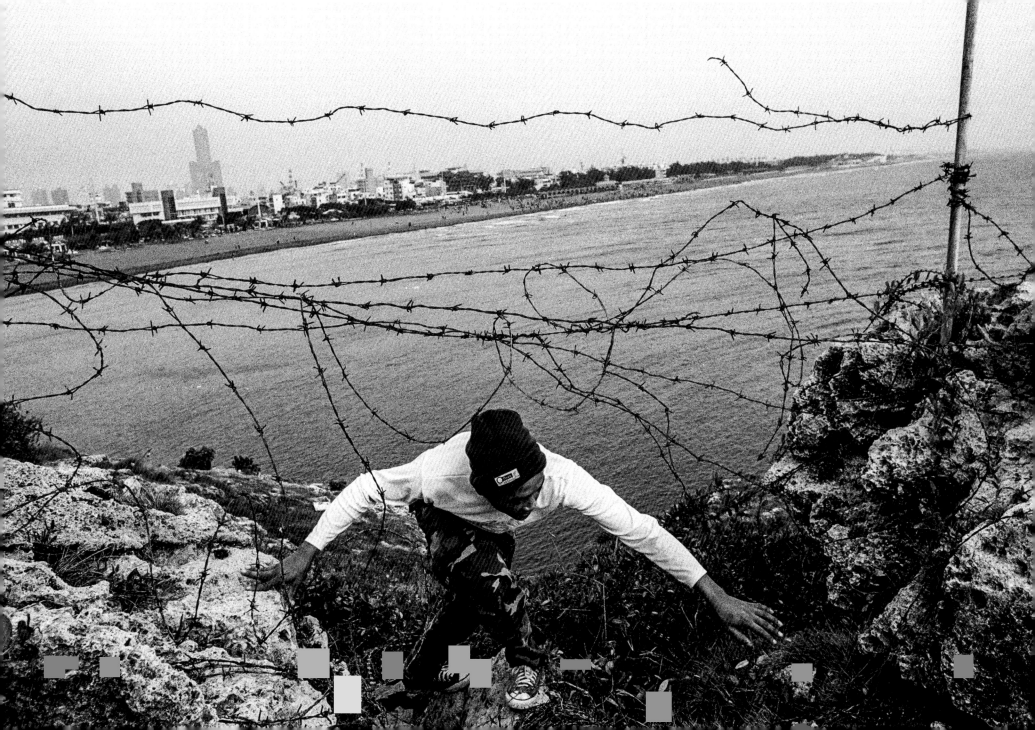

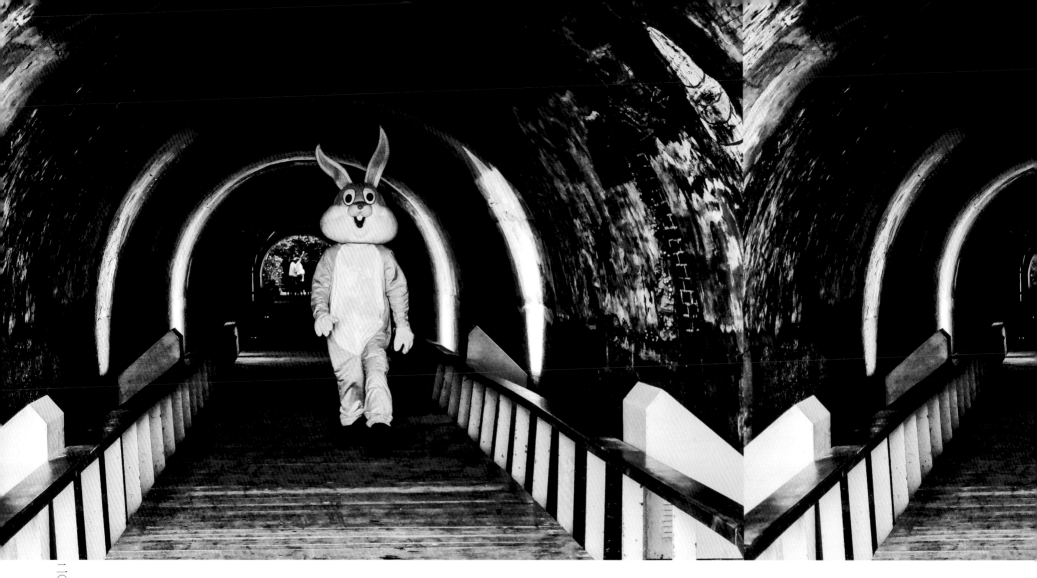

二〇二二・星空隧道

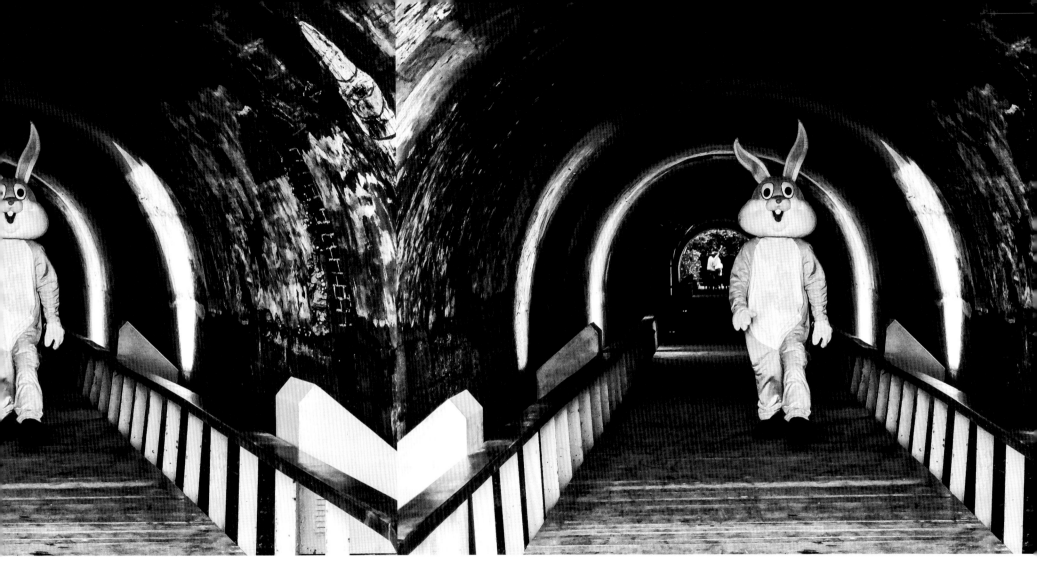

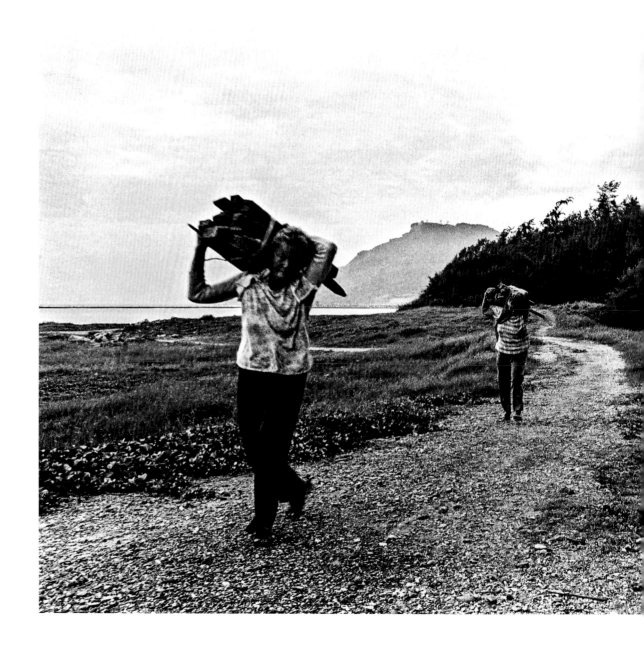

一九九三・旗後山下

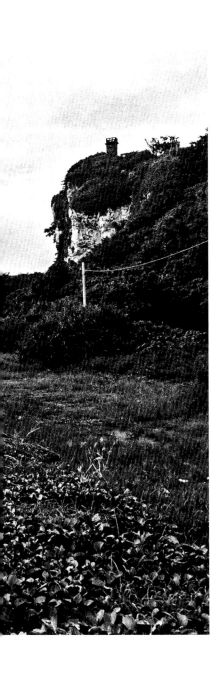

．

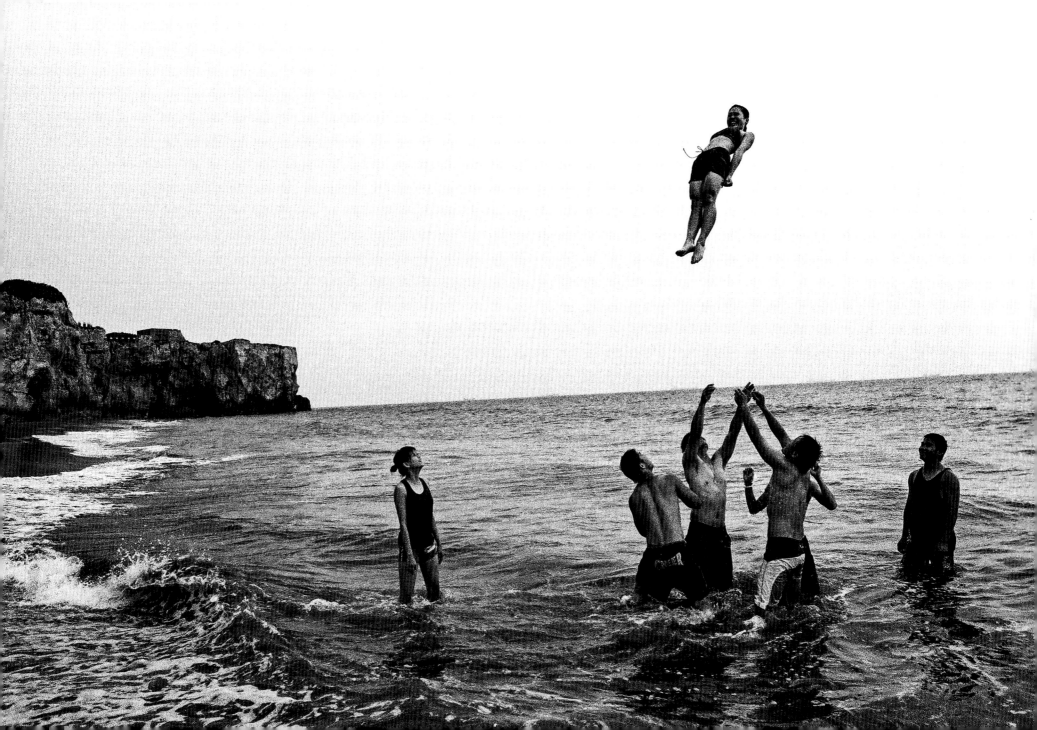

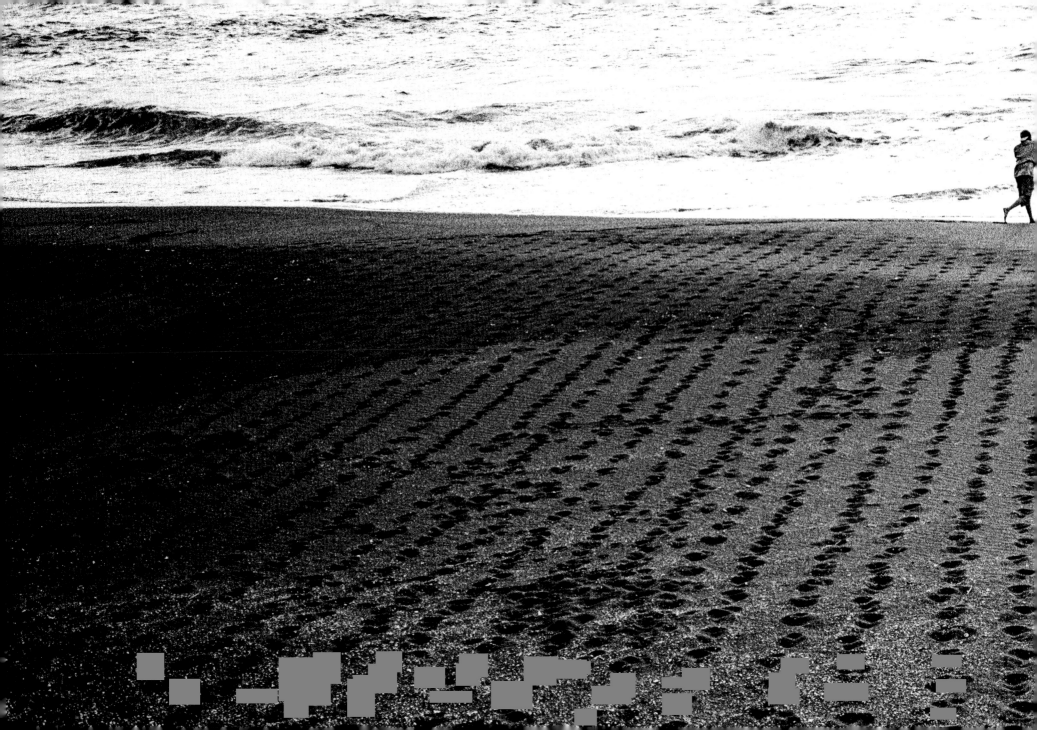

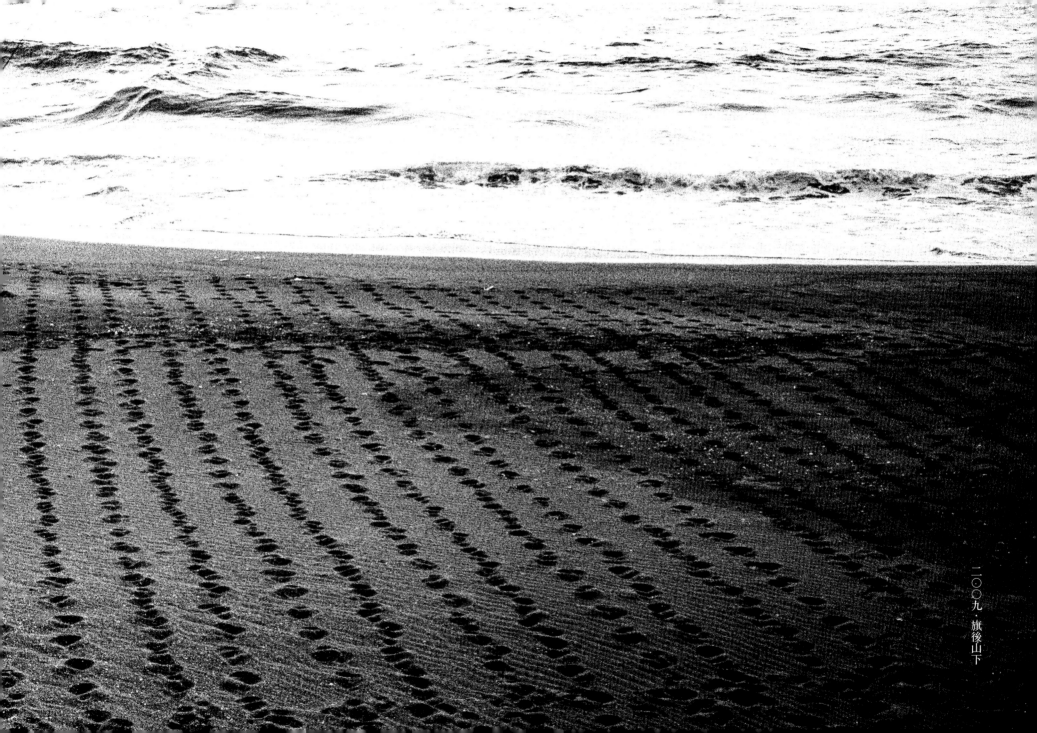

二〇〇九・旗後山下

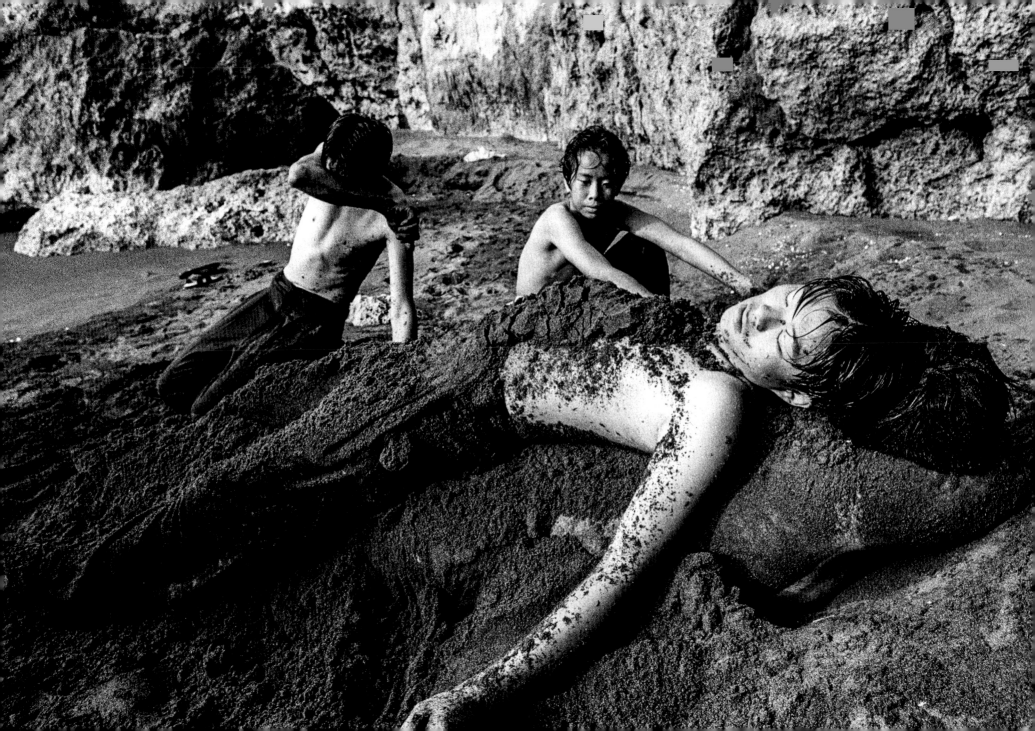

一九九八‧旗後山下

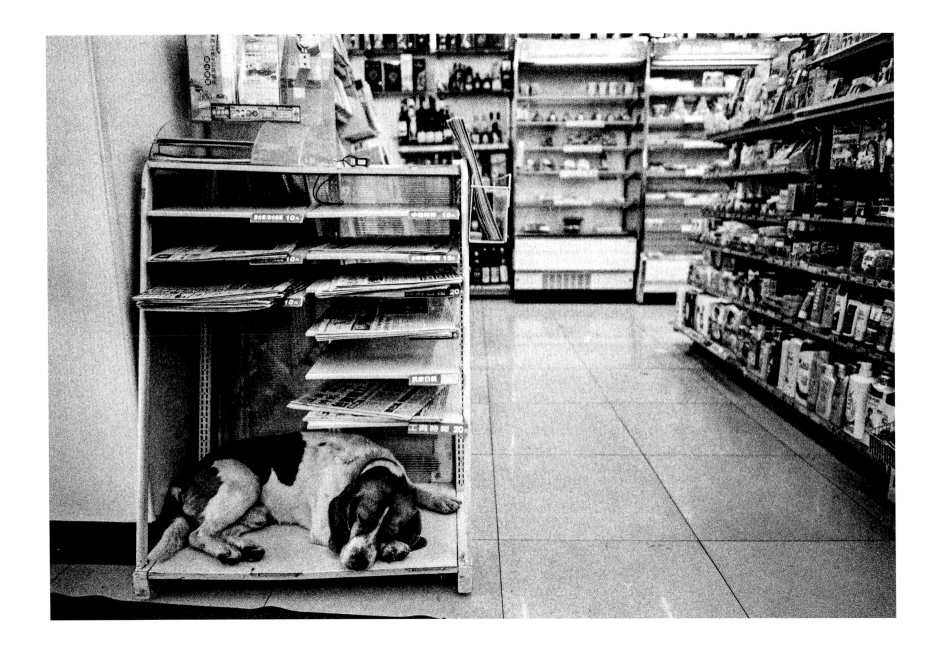

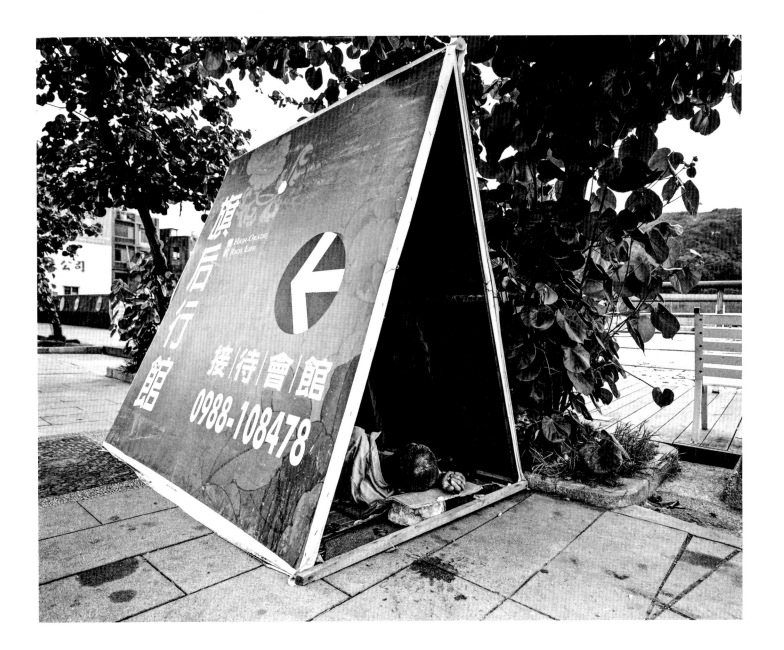

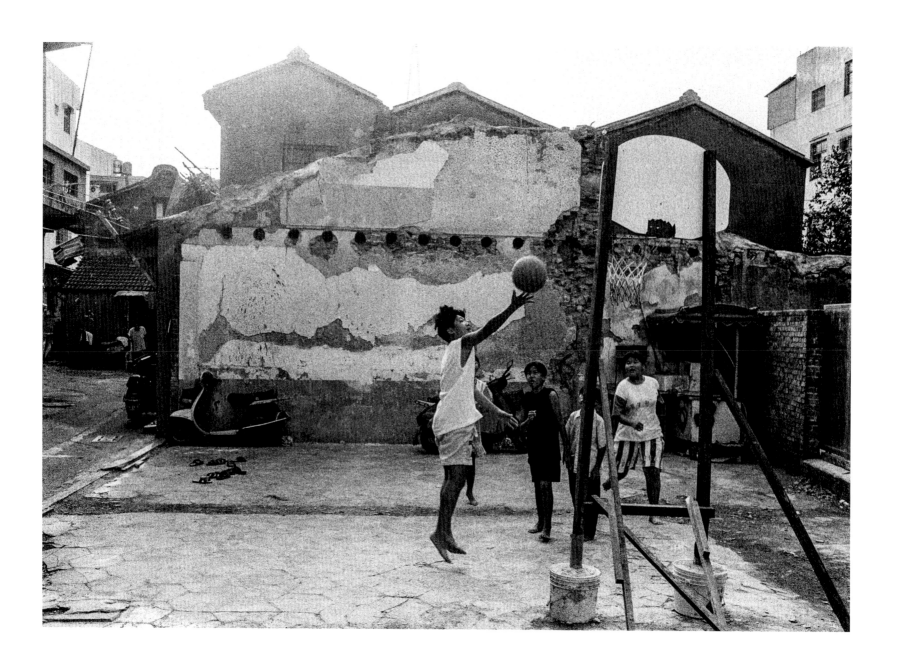

一九九六・旗後

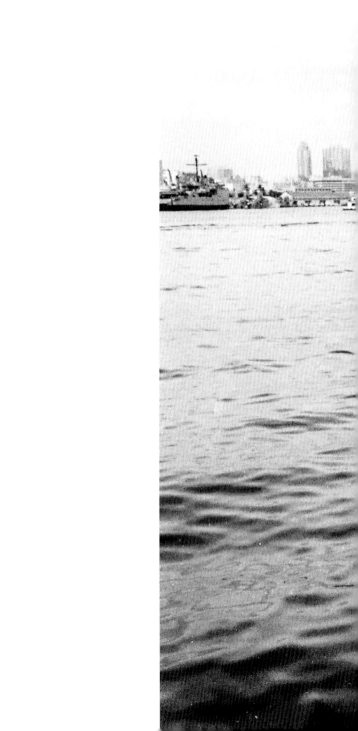

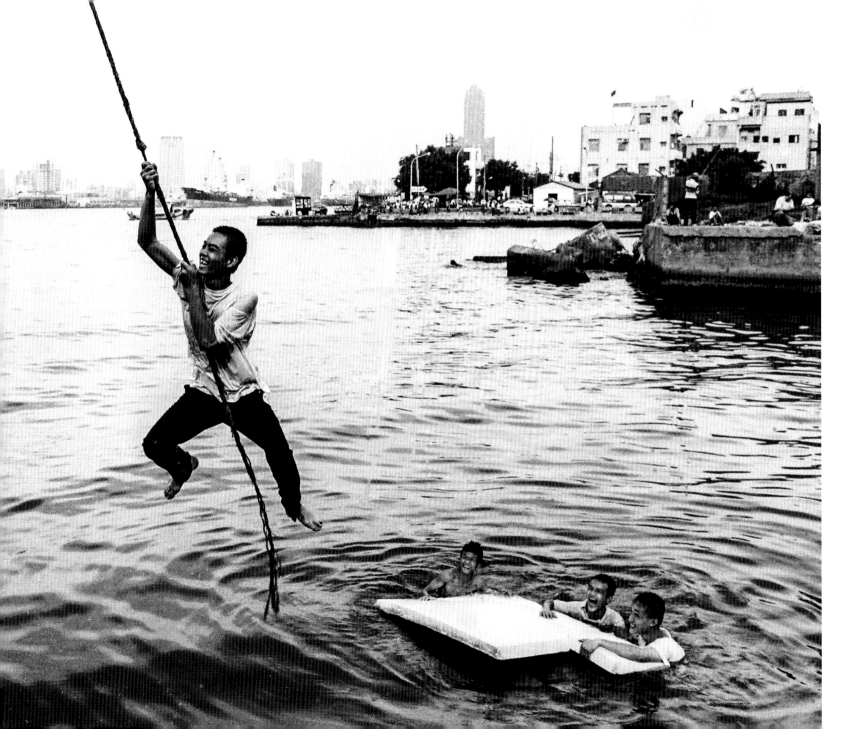

一九九七・旗後

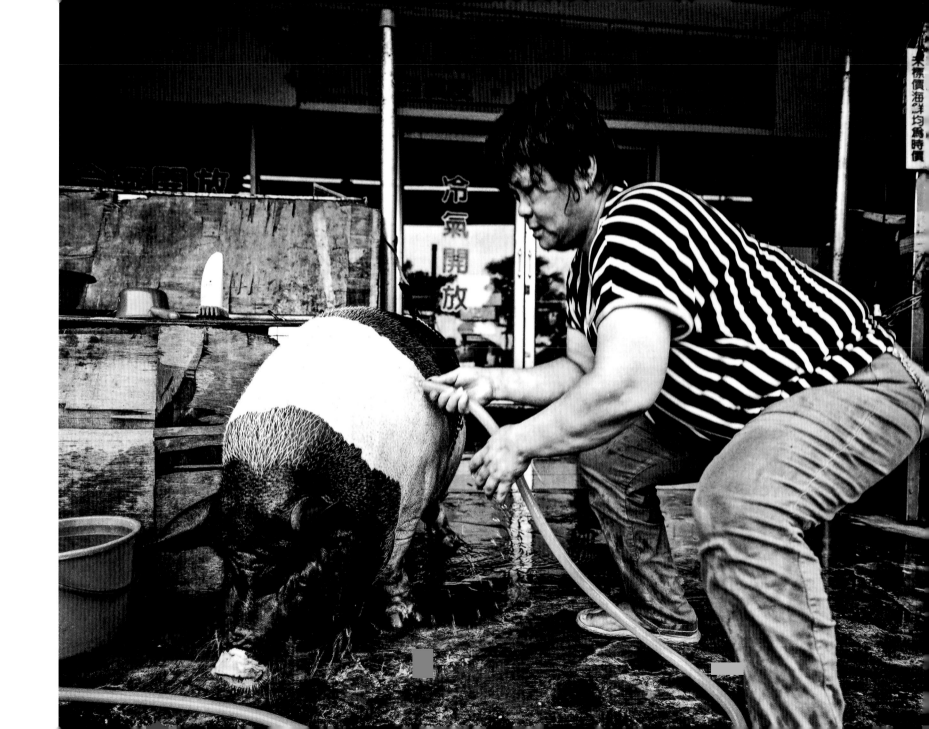

二〇〇七・海産街

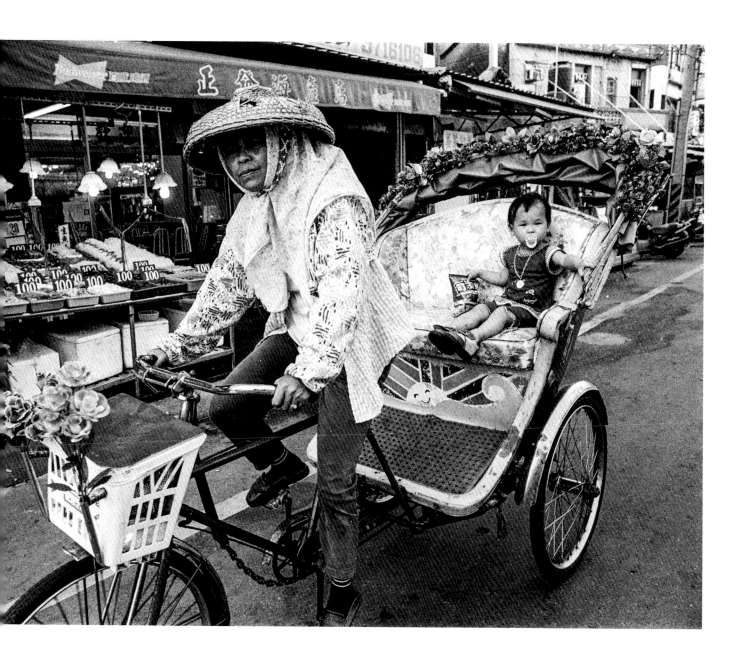

海水浴場

巡岸

二〇〇九・海水浴場

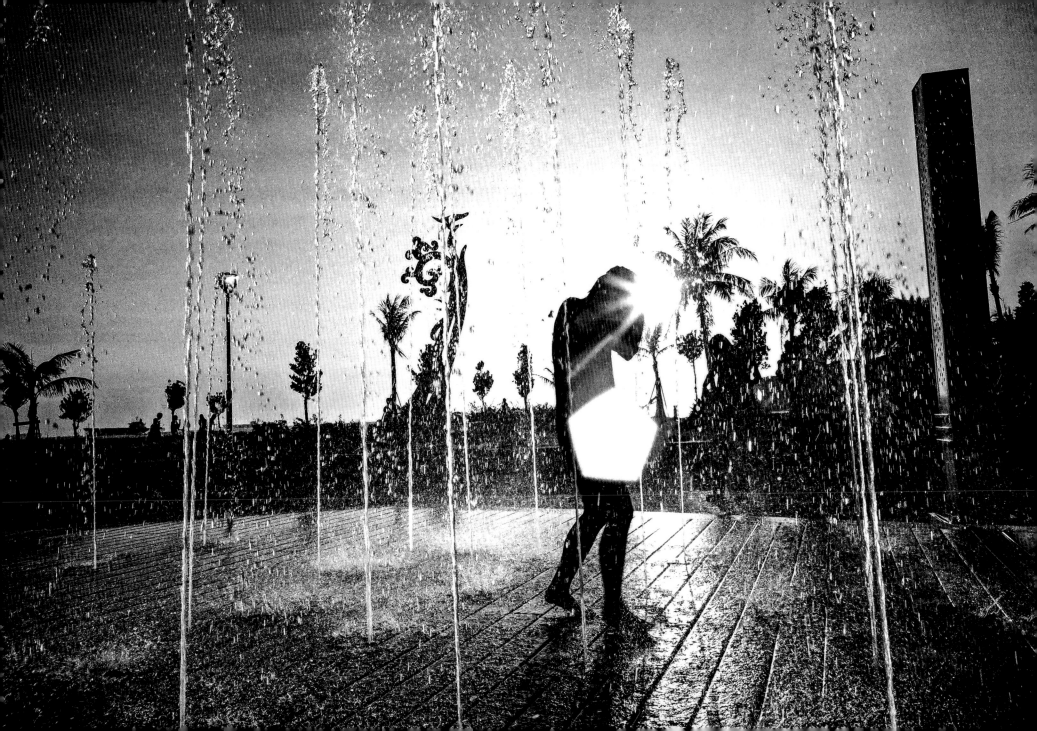

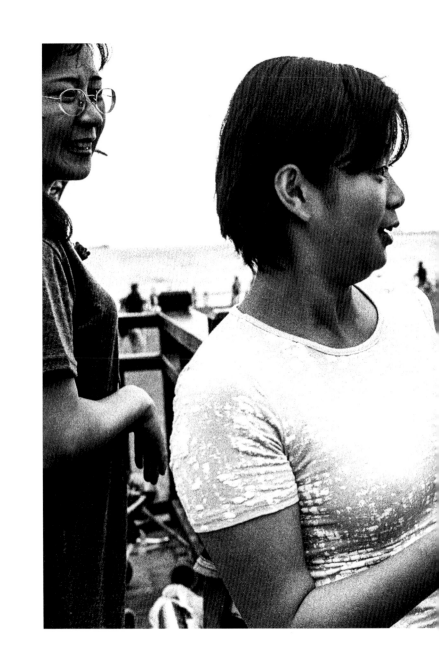

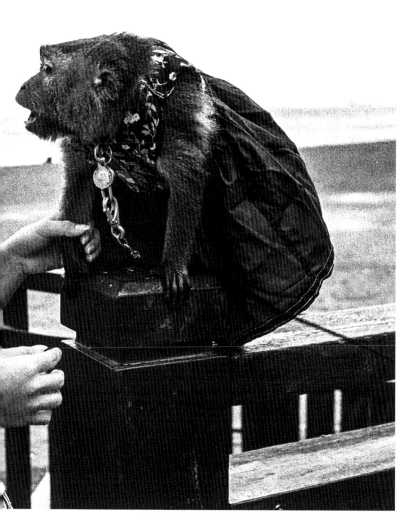

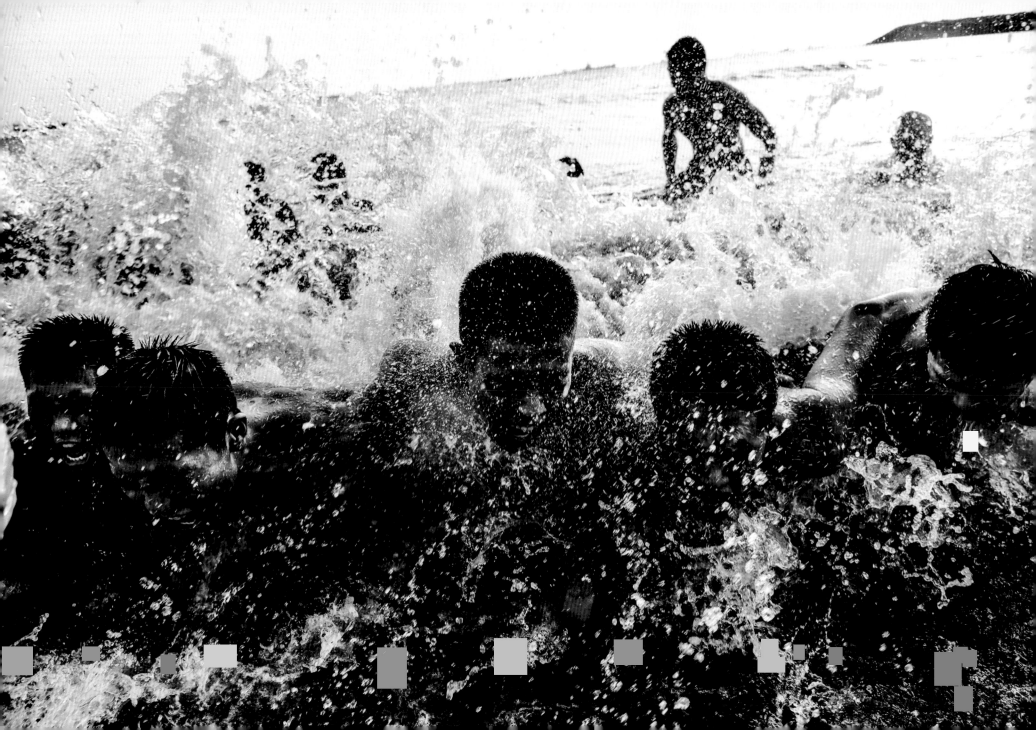

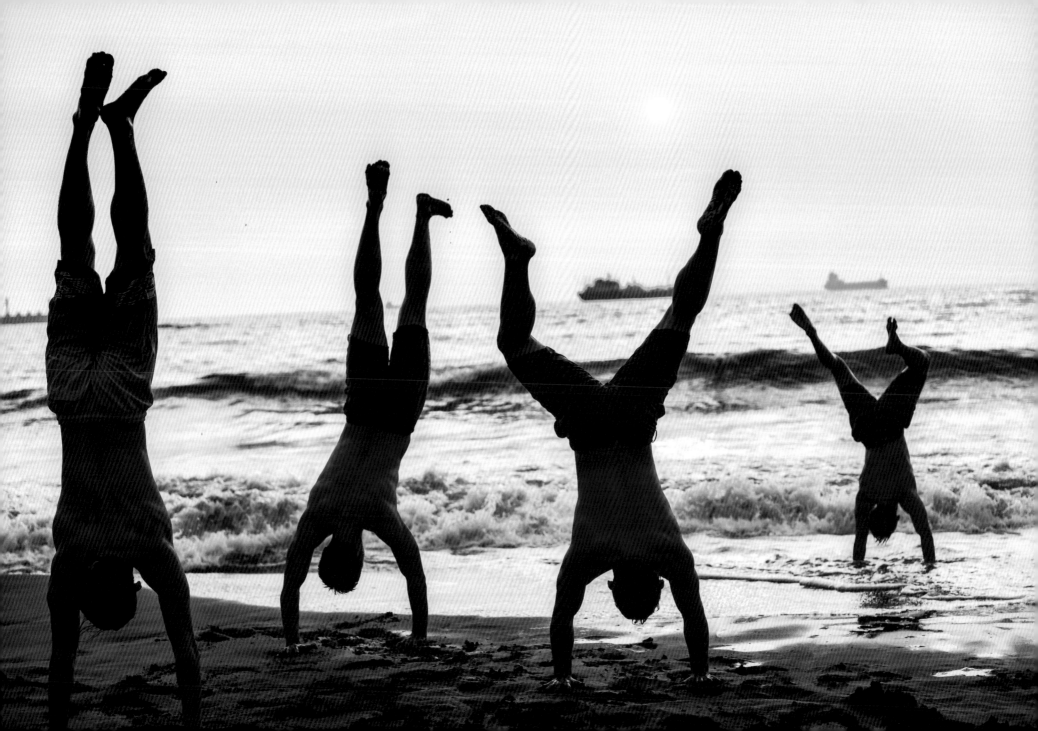

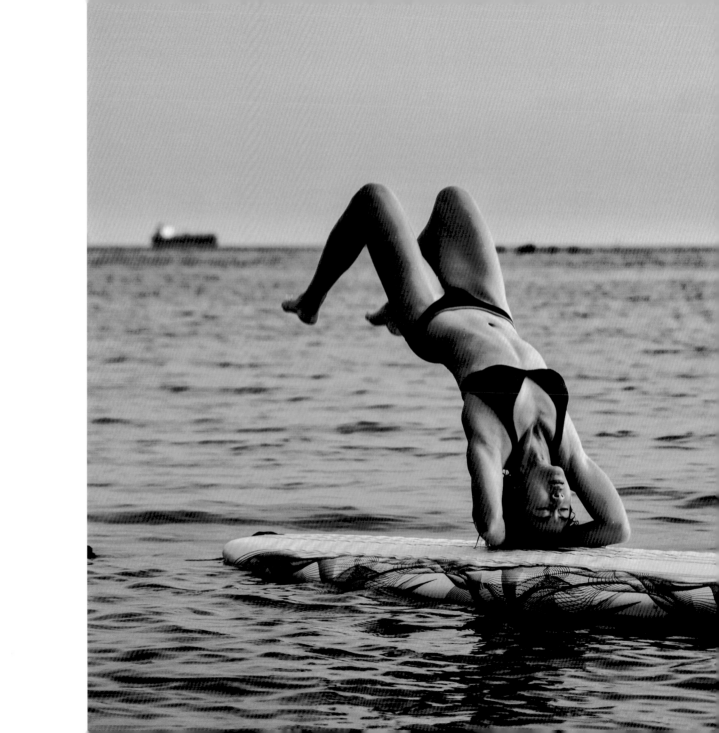

二〇一七・海水浴場

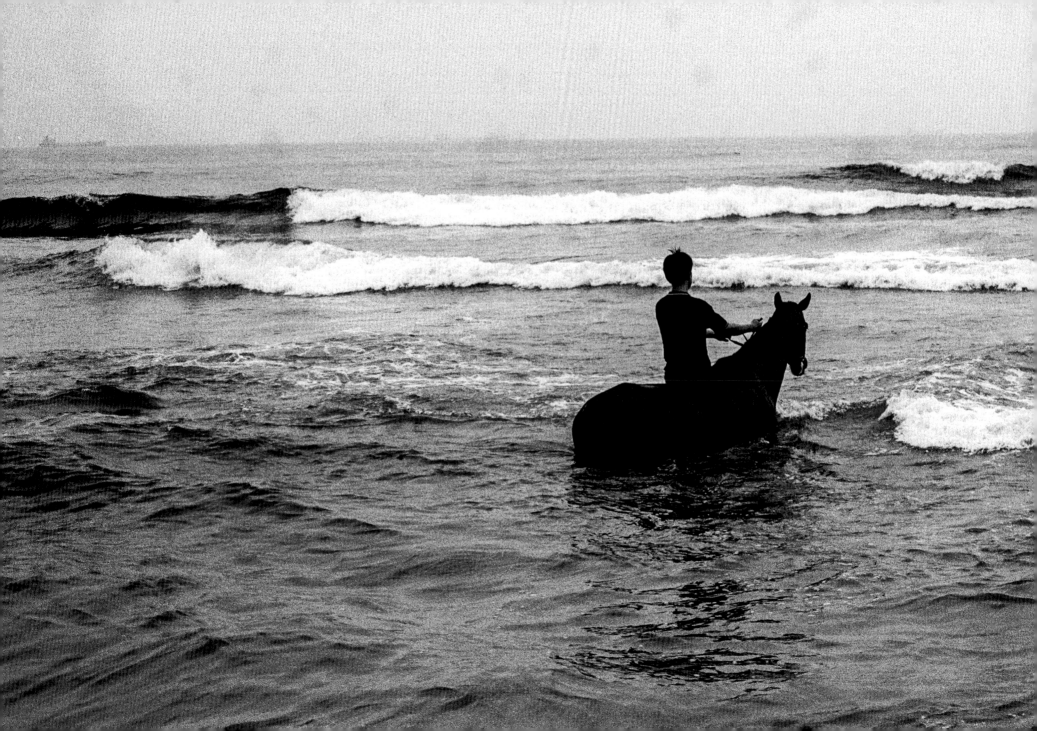

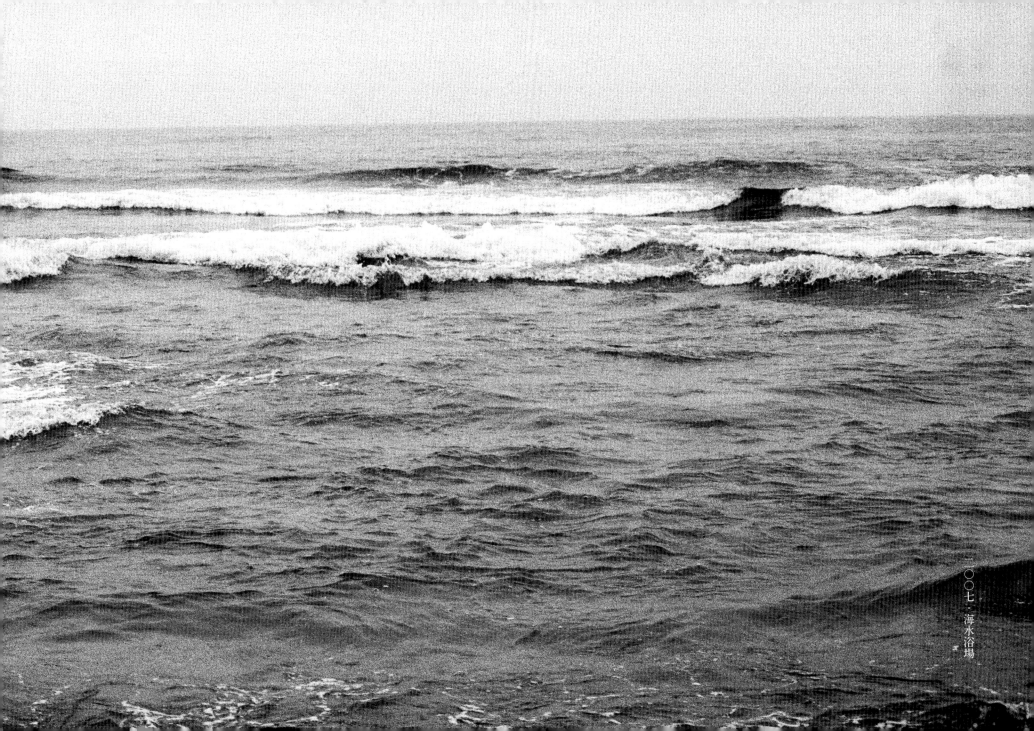

二〇〇七・海水浴場

二〇〇九・海水浴場

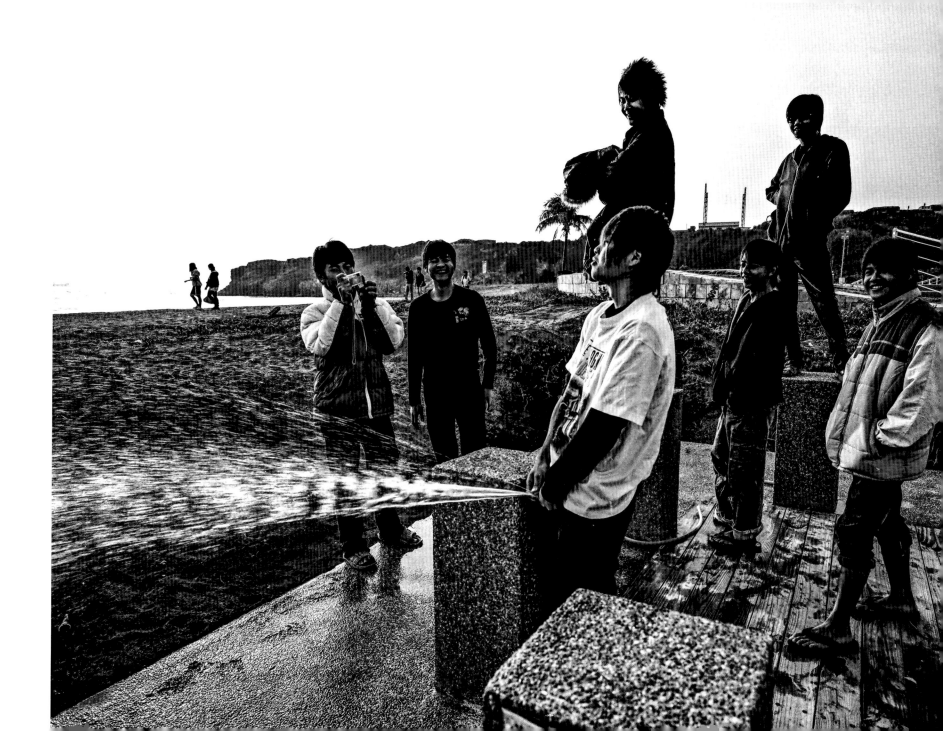

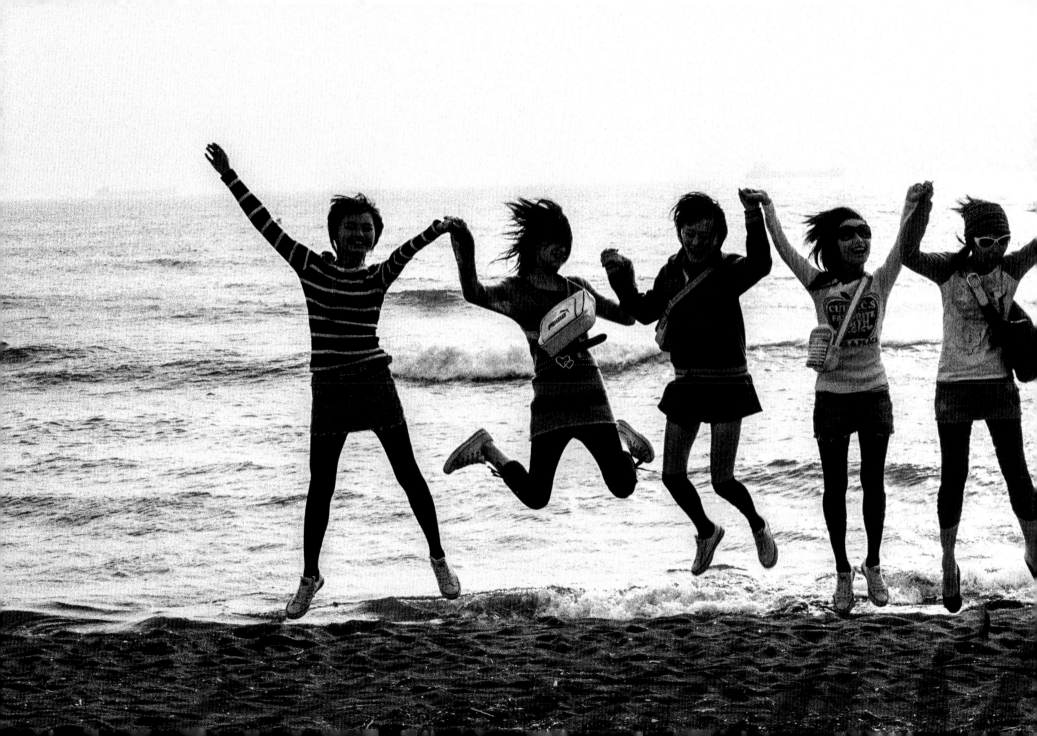

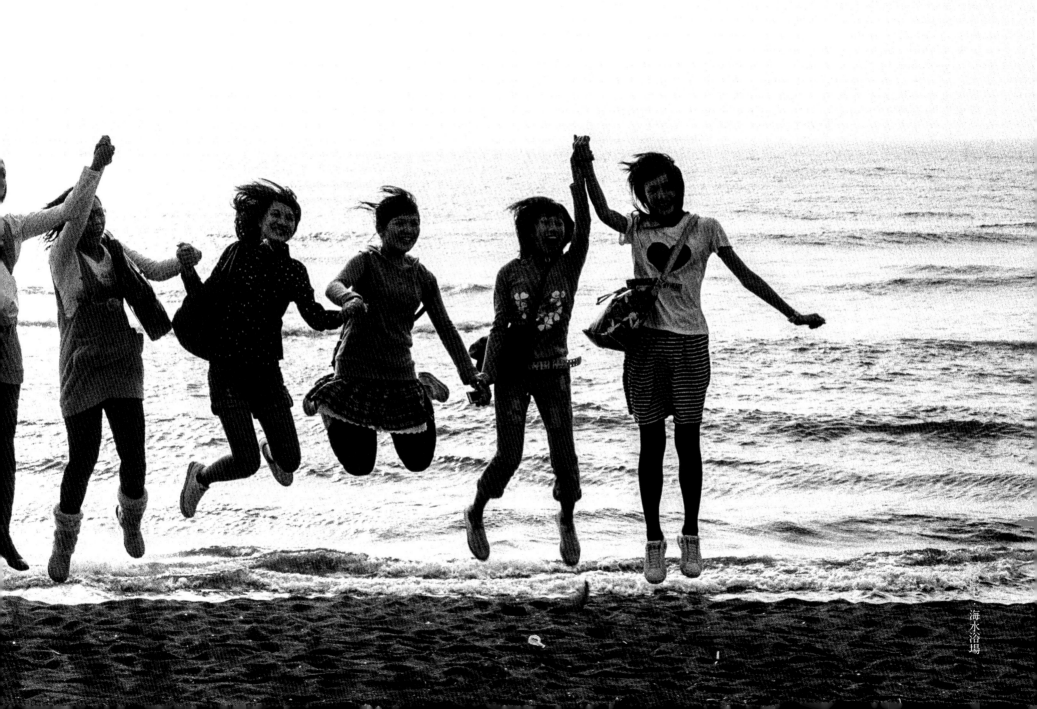

海水浴場

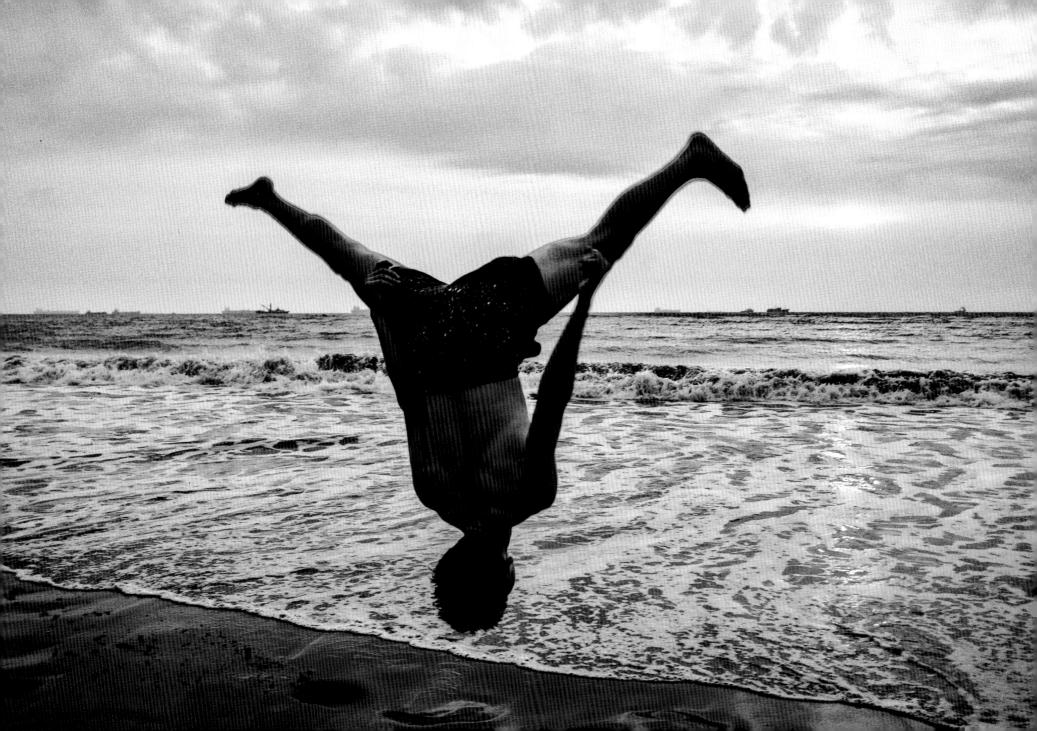

二〇二〇・海水浴場

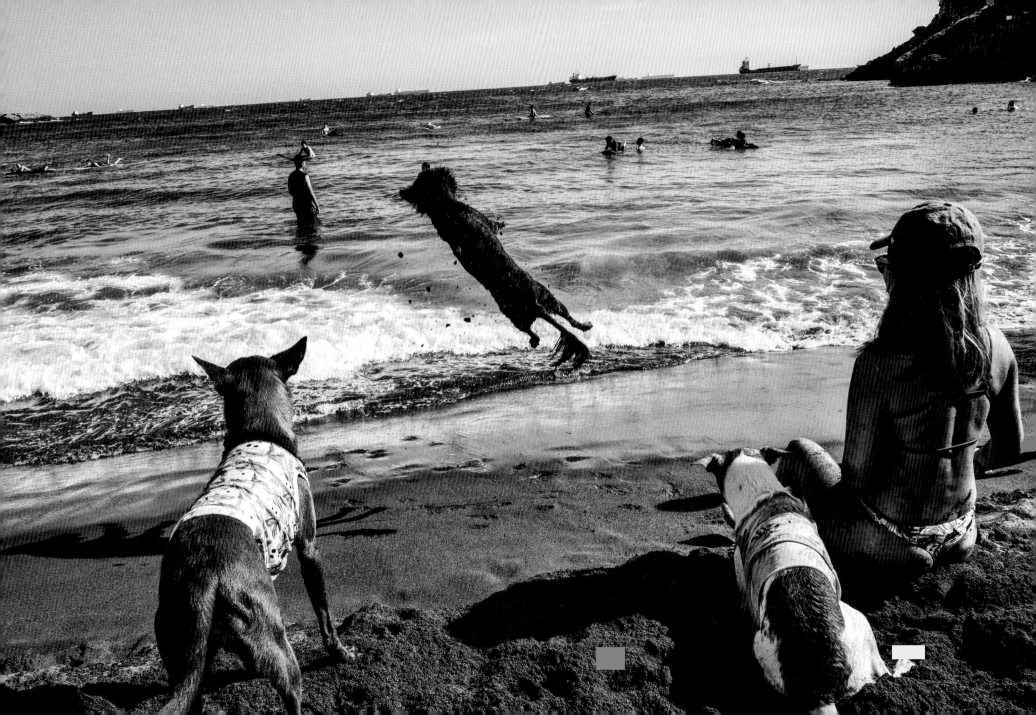

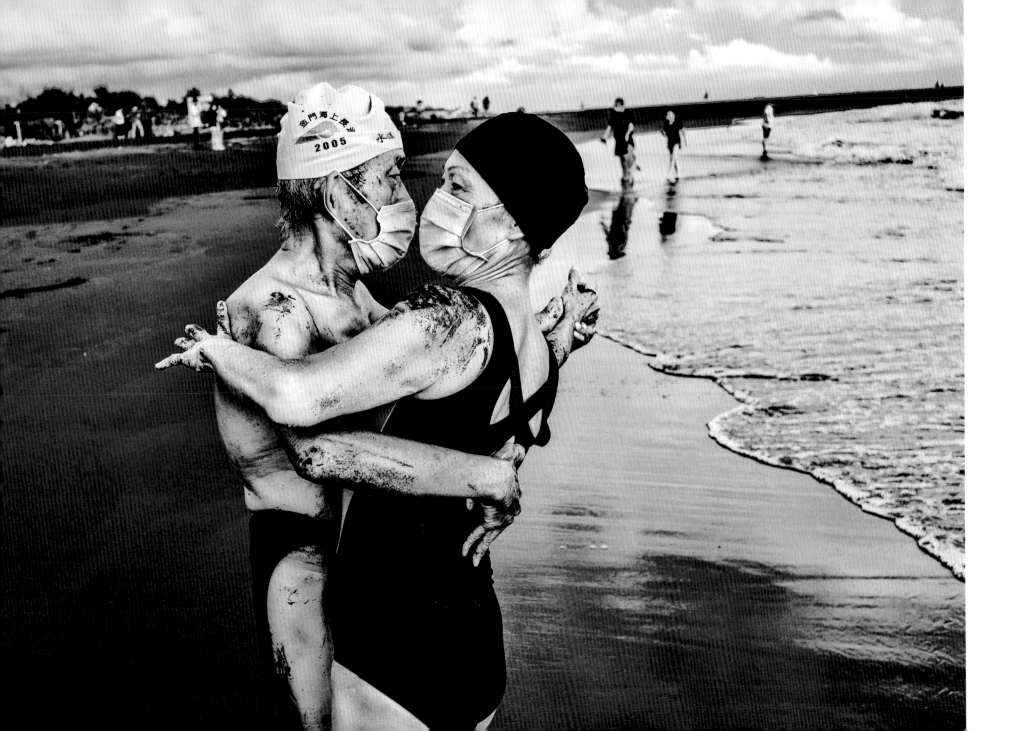

二〇二一・海水浴場

二〇二二・海水浴場

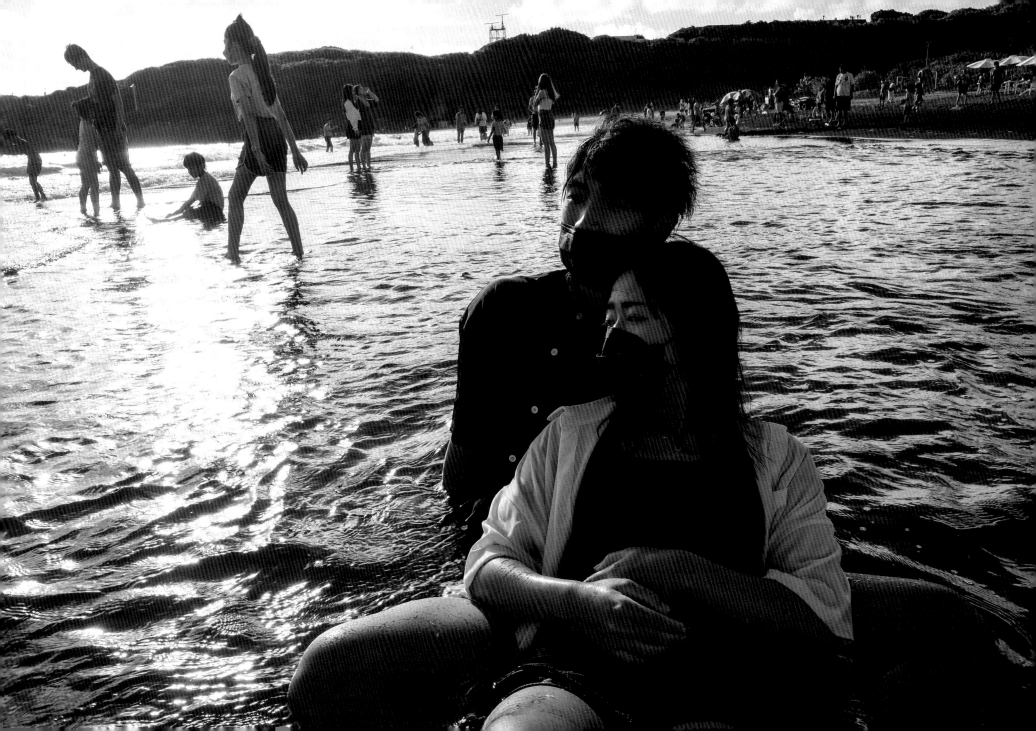

二〇一八・海水浴場

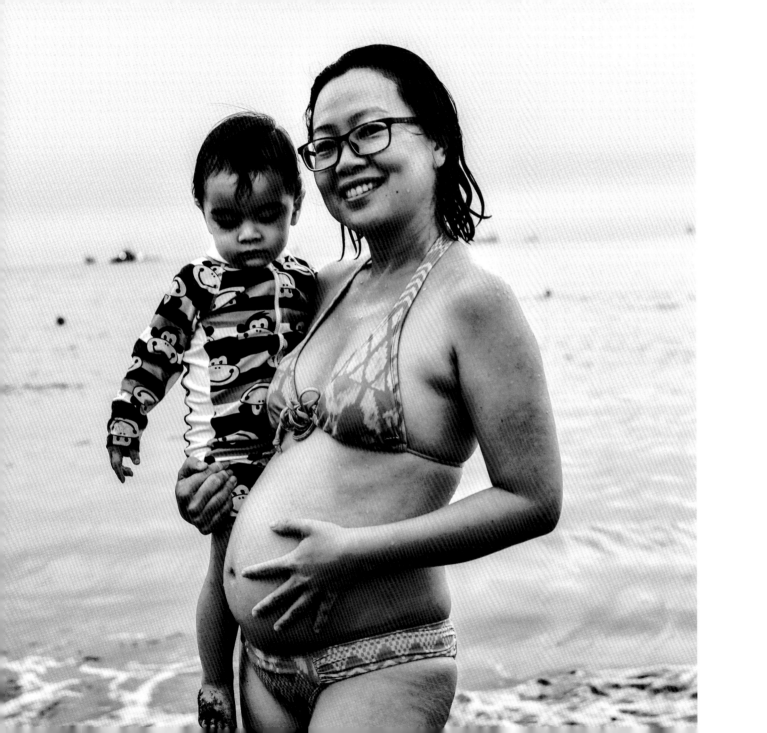

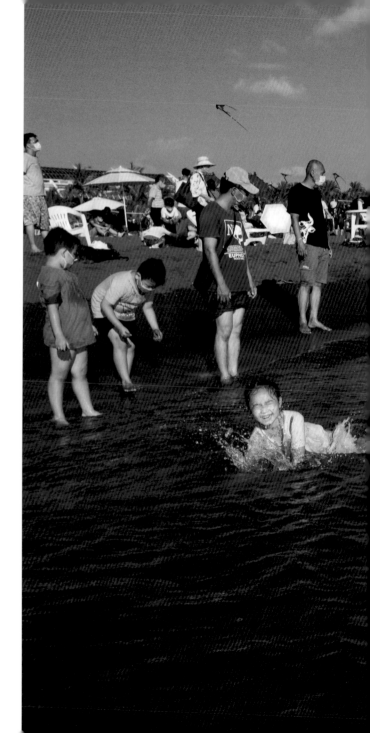

二〇二一・海水浴場

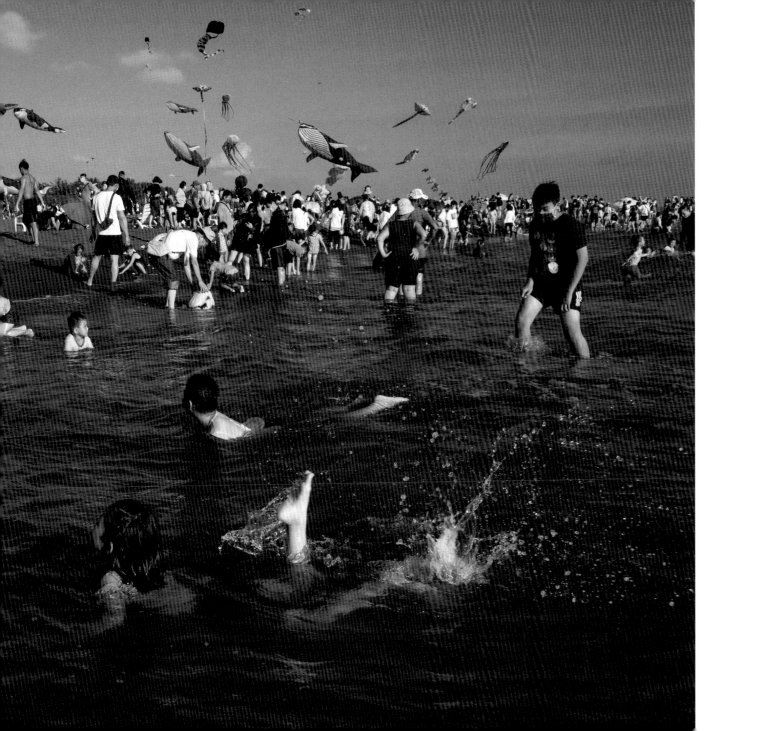

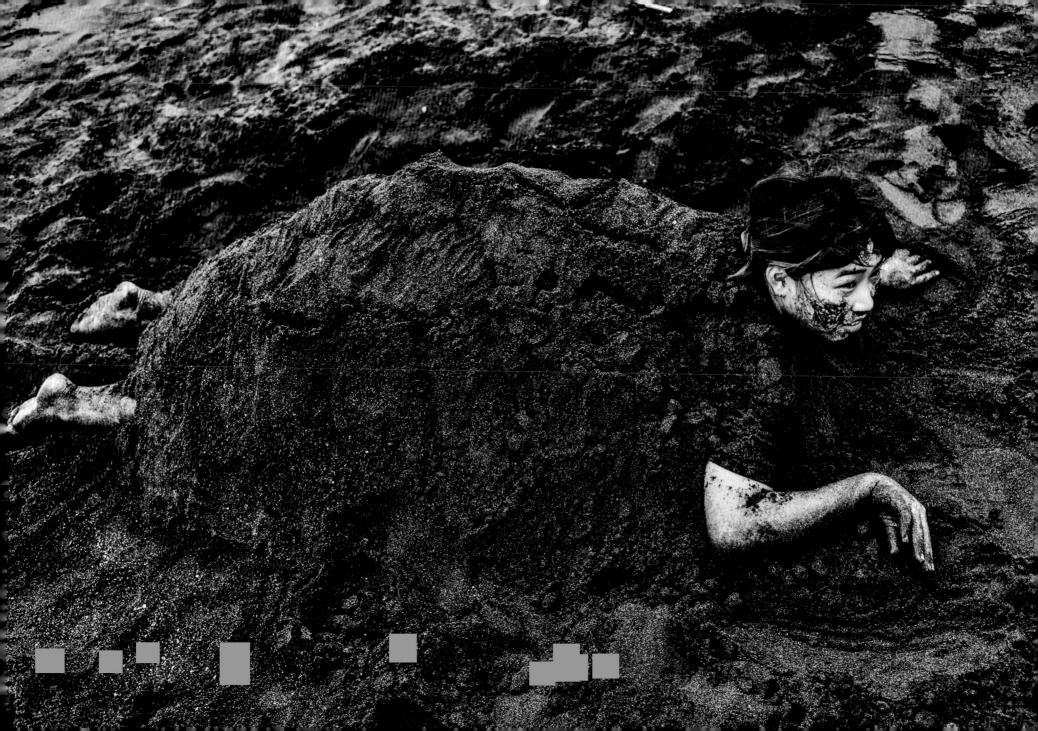

二〇一七・海水浴場

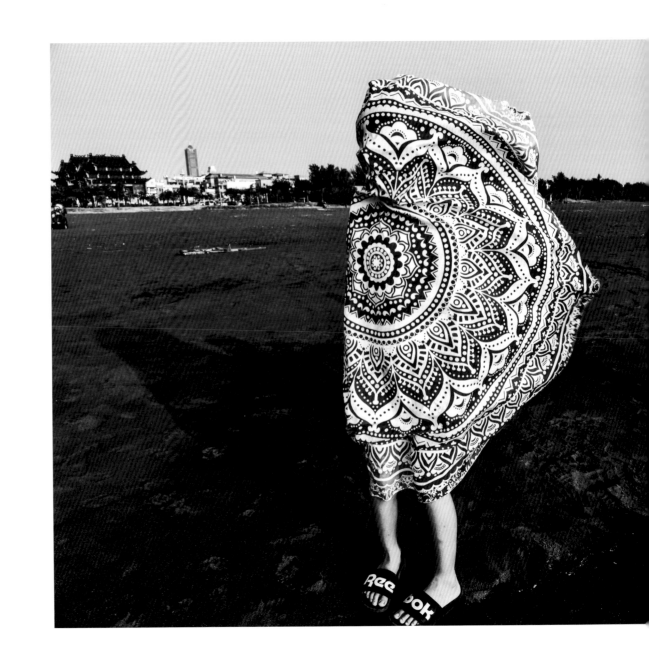

二〇一九・海水浴場

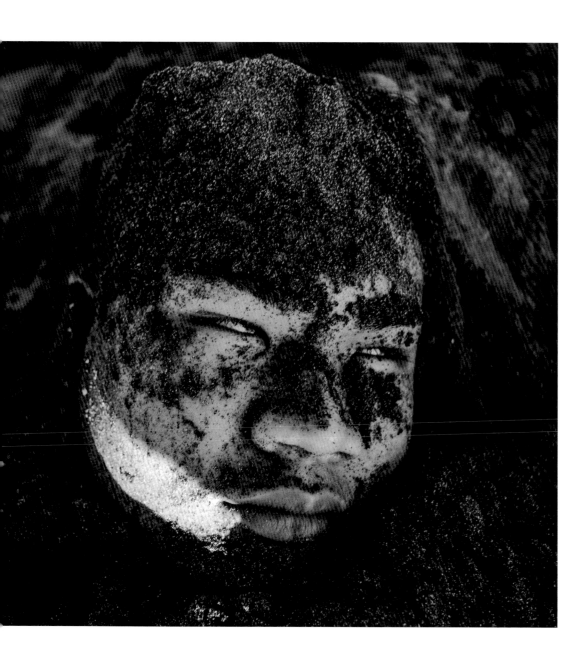

二〇一五・旗後山下

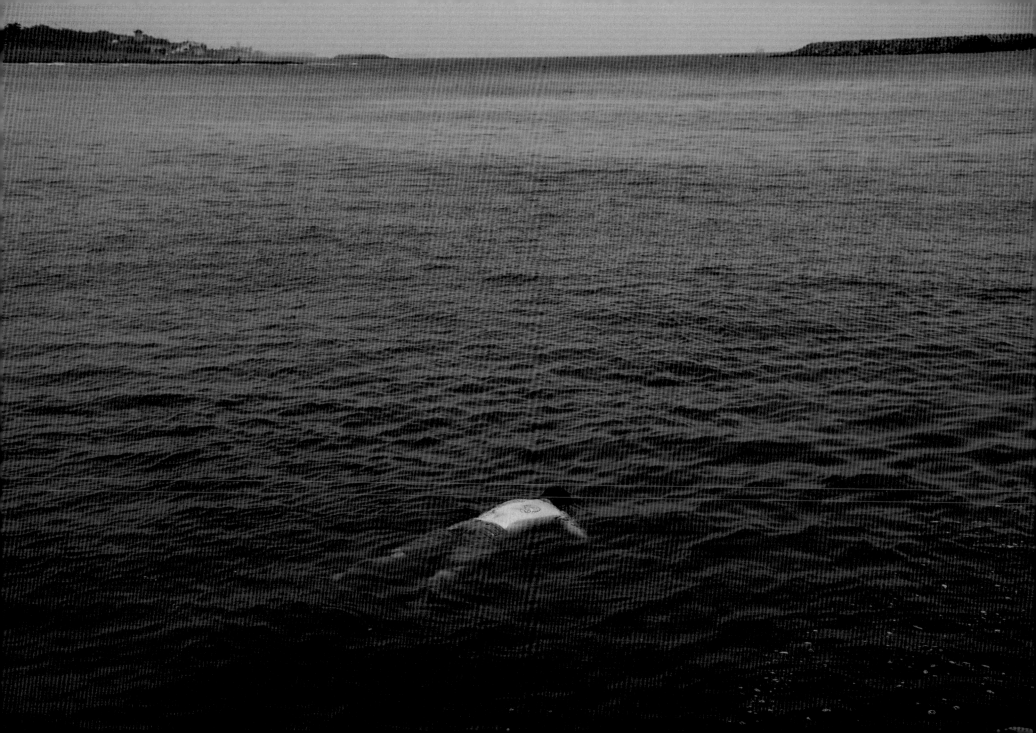

二〇二〇・旗後山下

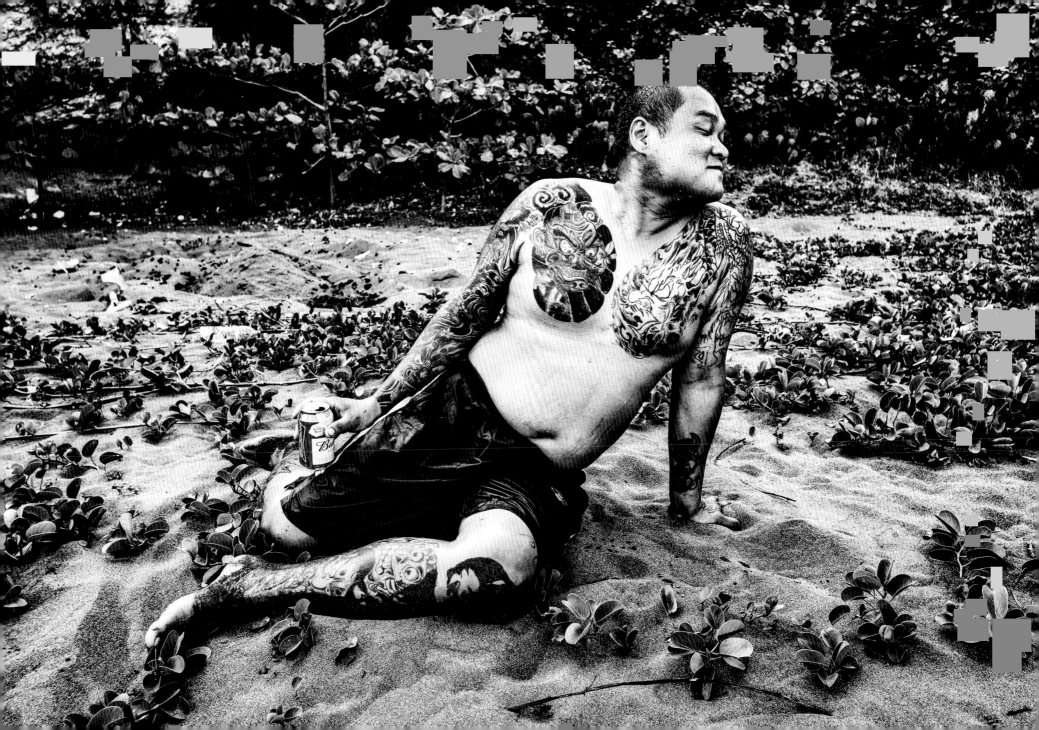

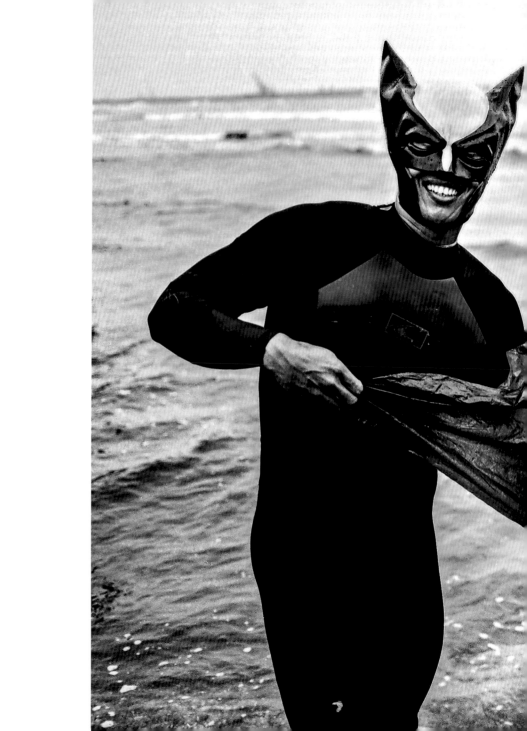

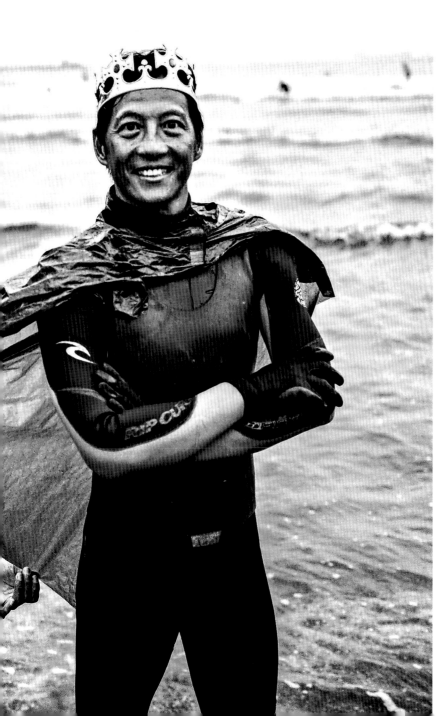

二〇一三・旗後山下

二〇〇二·旗後山下

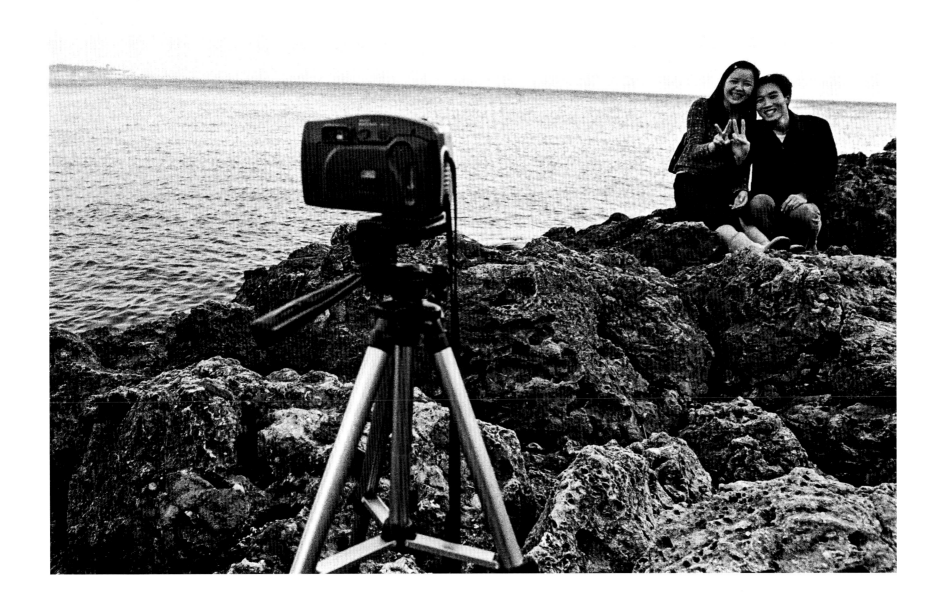

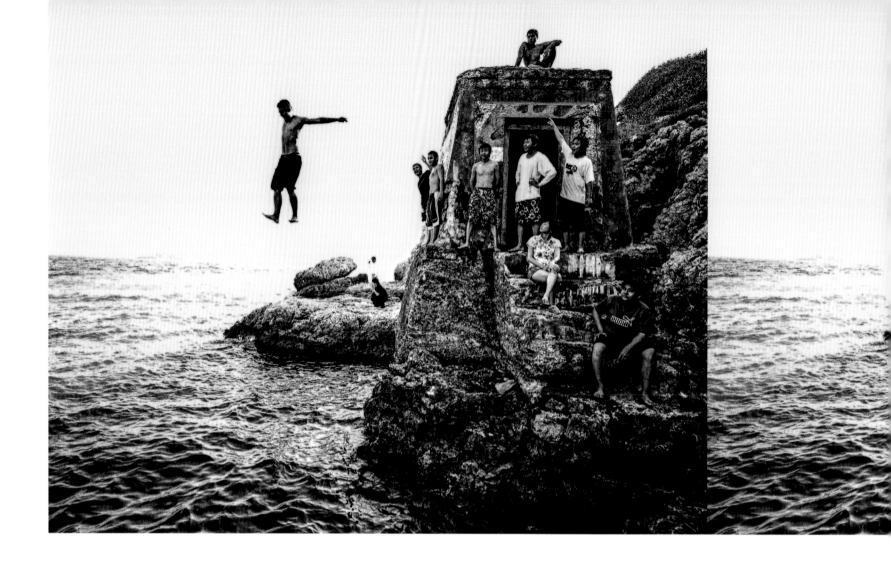

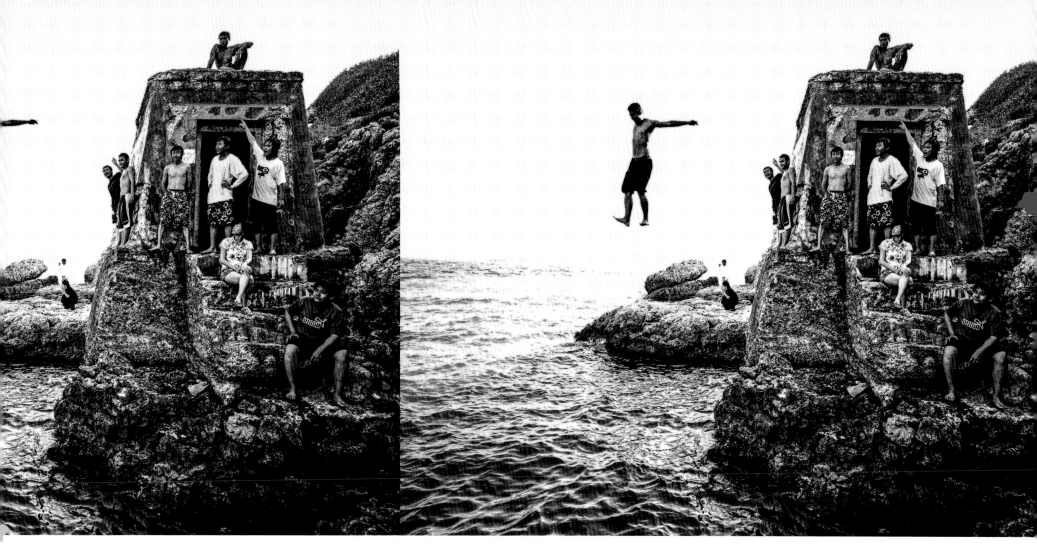

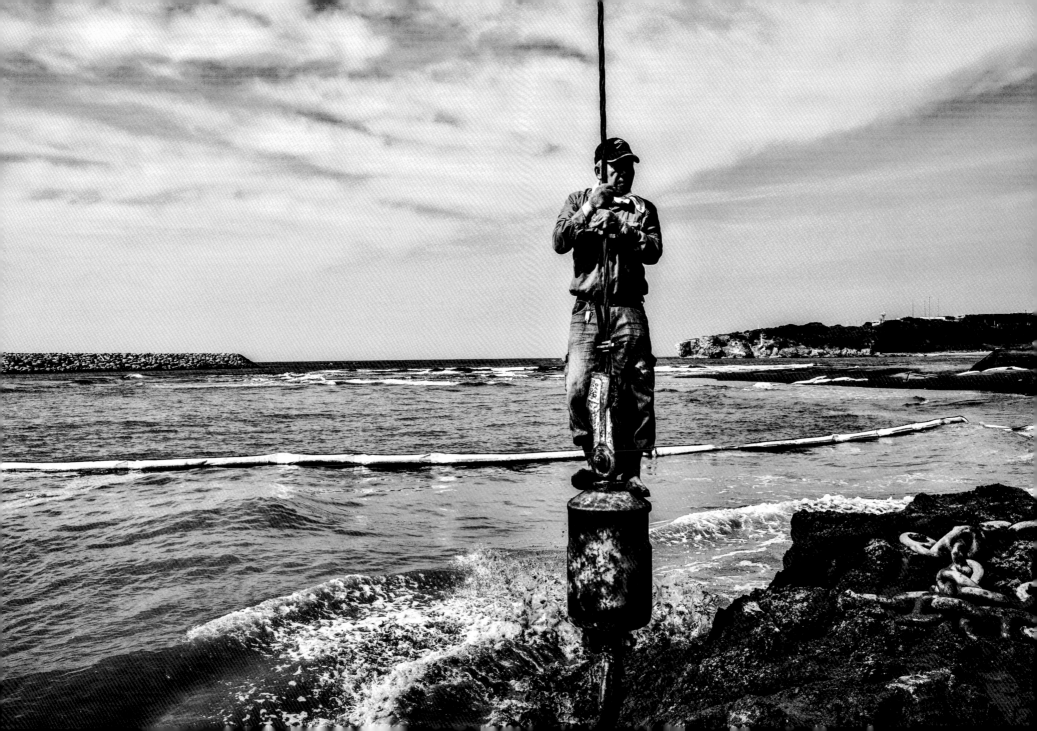

二〇二二・海岸線

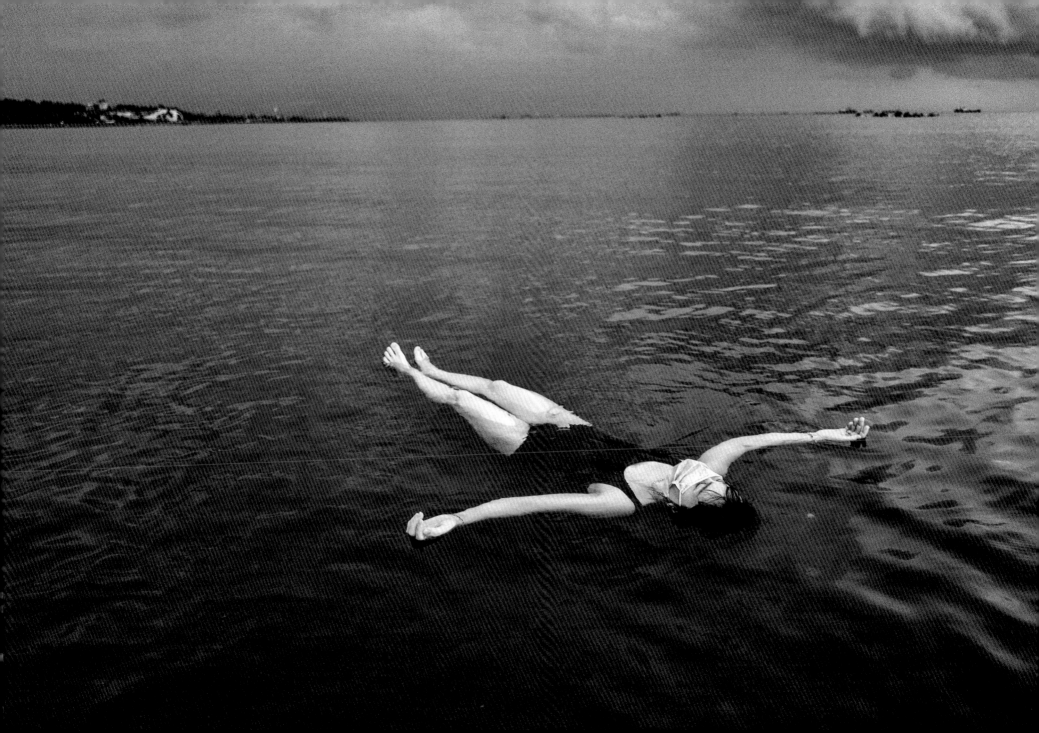

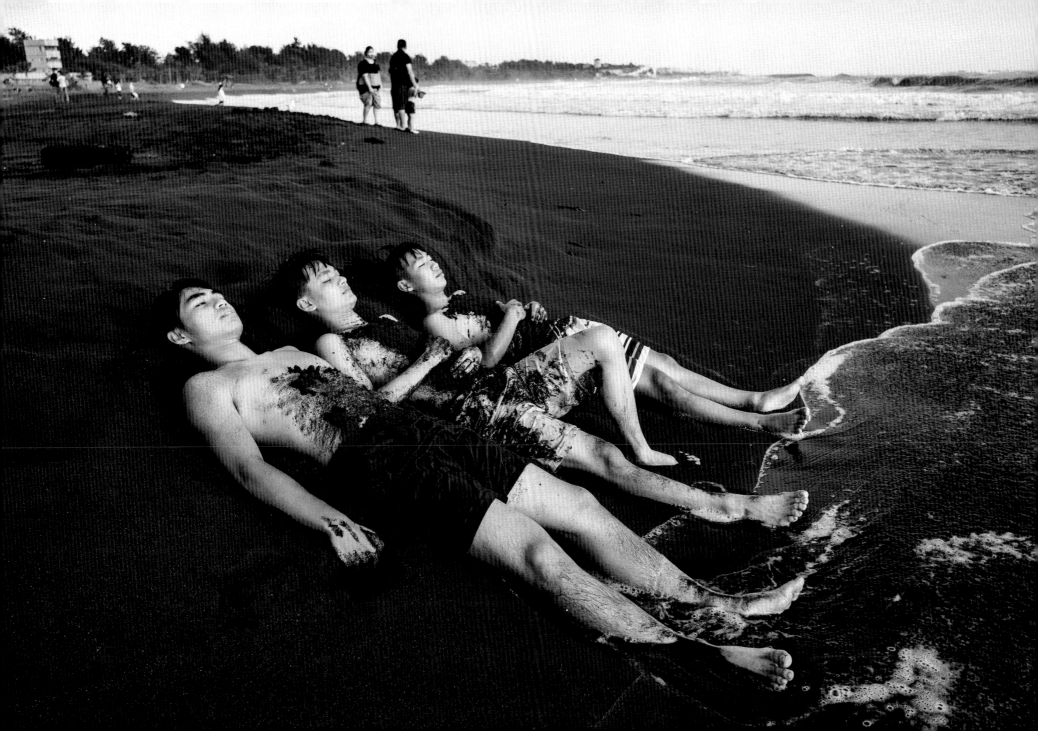

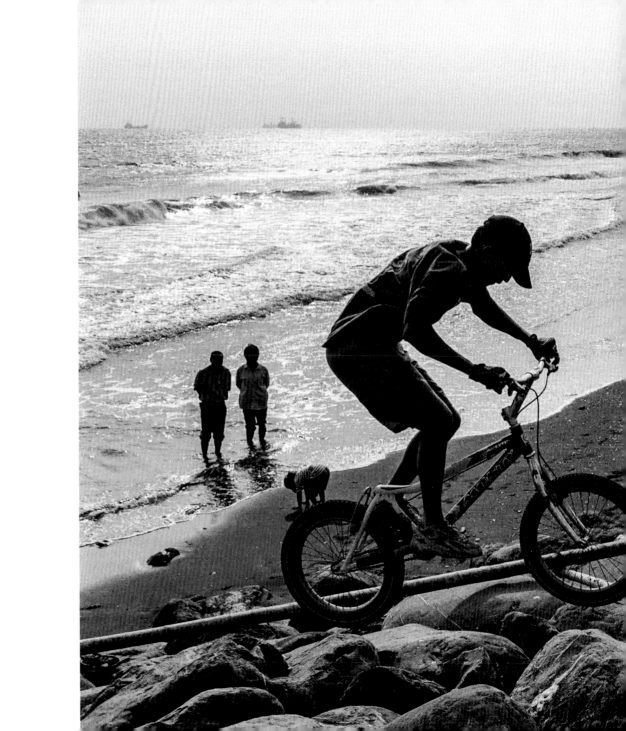

二〇〇三・海岸線

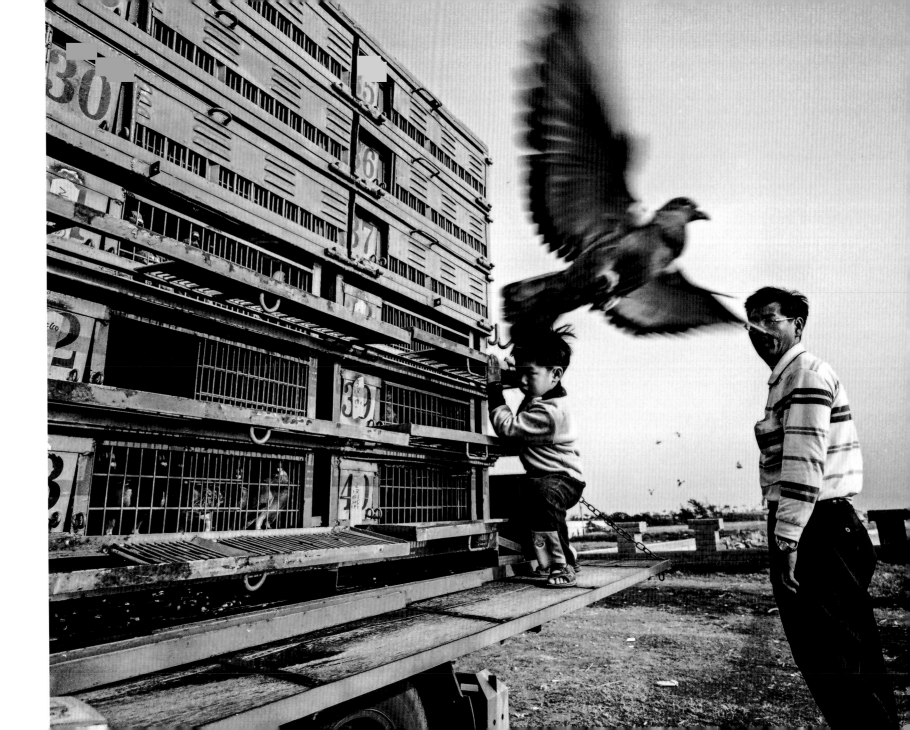

二〇〇八・海岸線

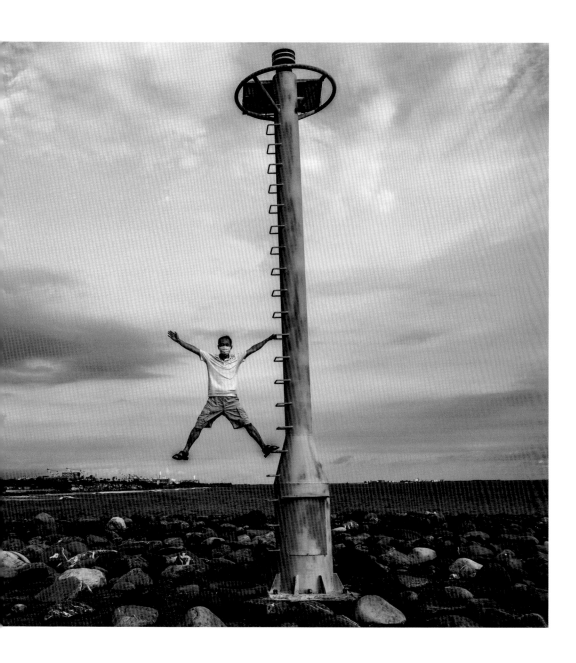

一九九七・海岸線

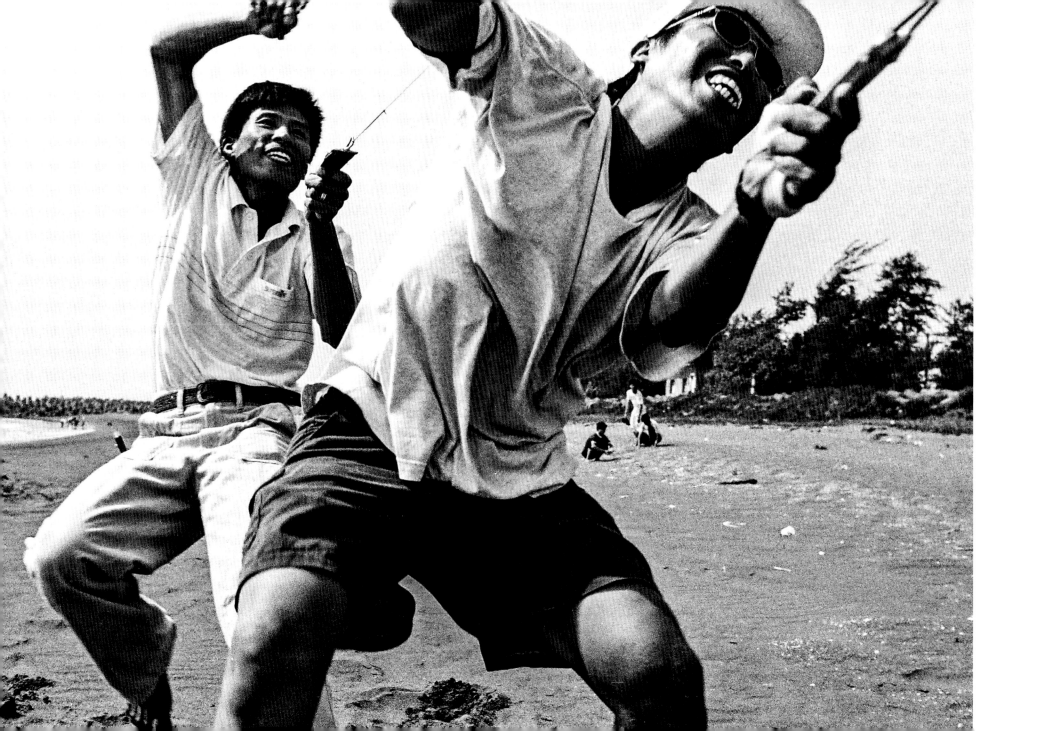

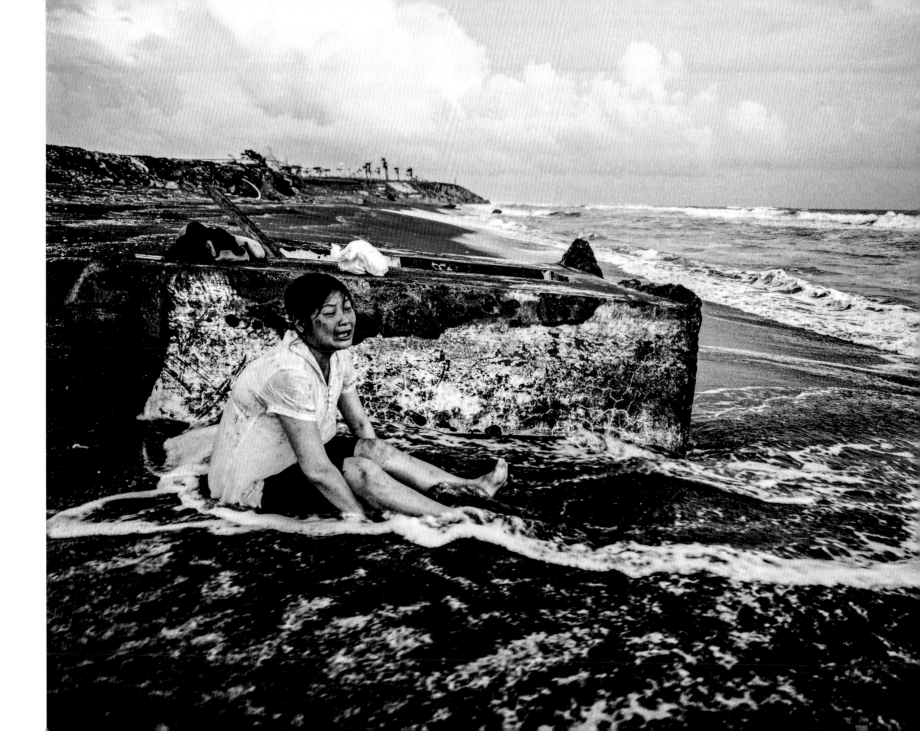

二〇〇八・海岸線

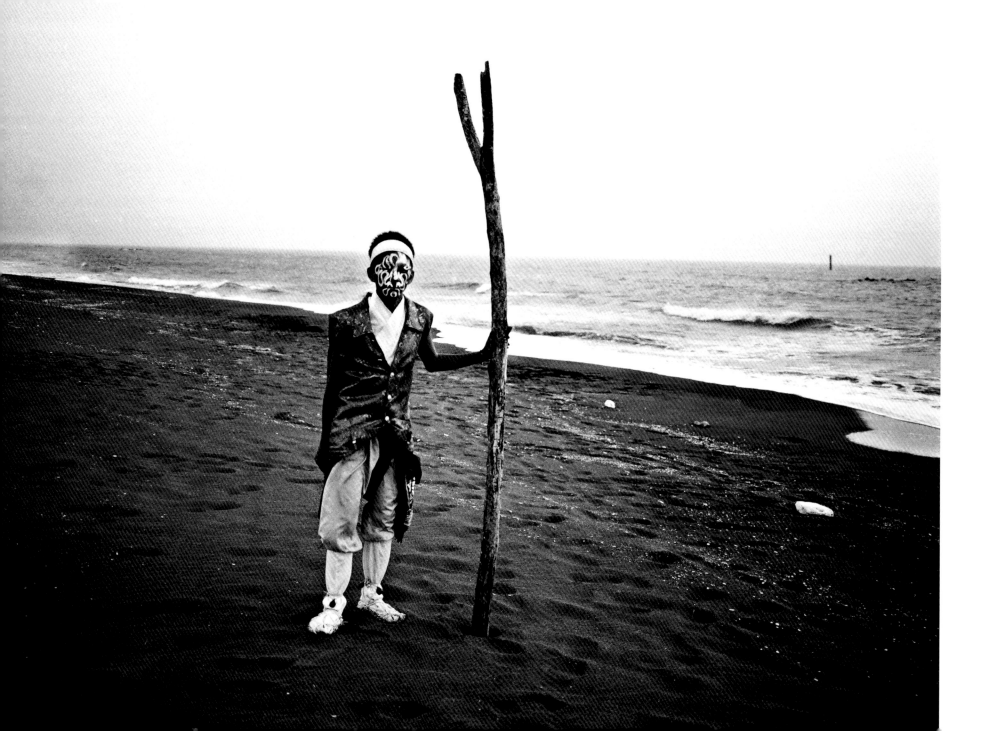

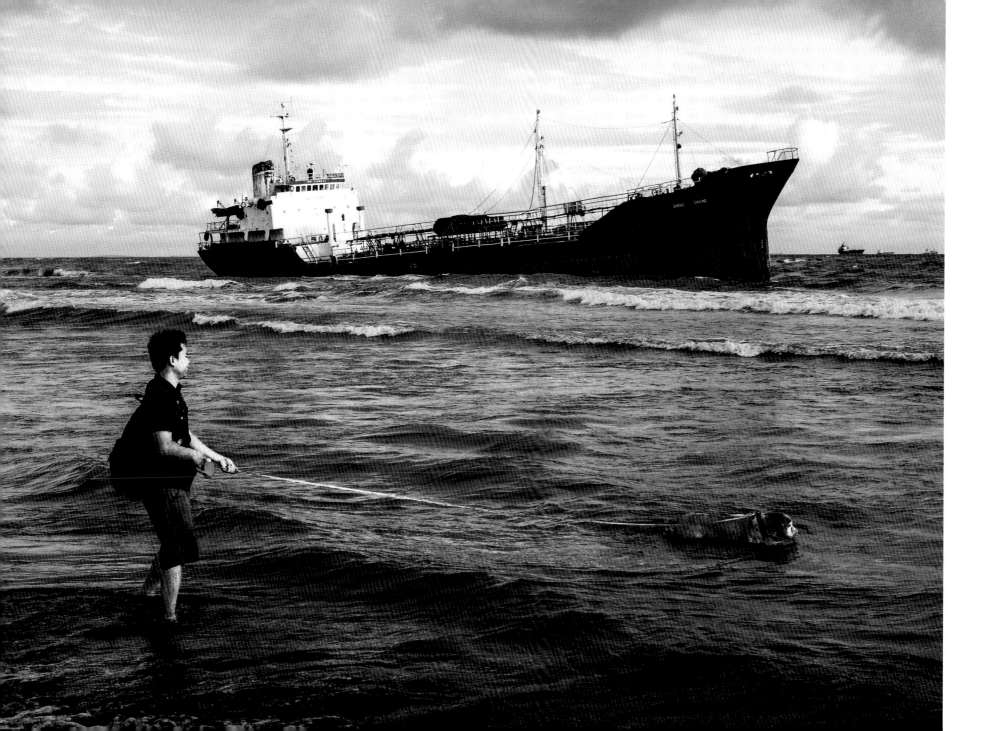

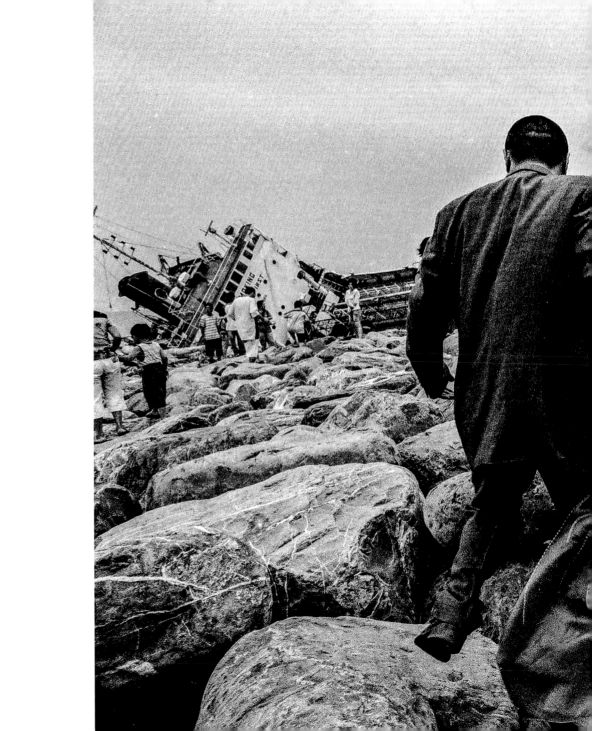

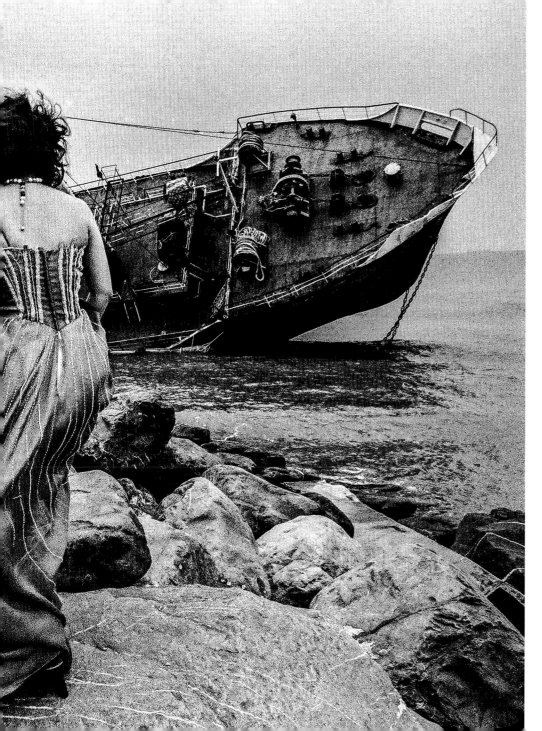

二〇〇六・貝殼館

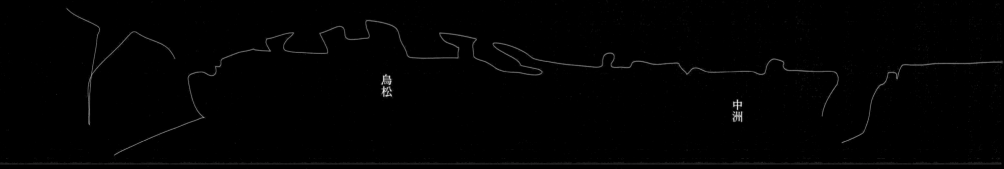

烏松

中洲

陸
活

二〇〇六・海水浴場

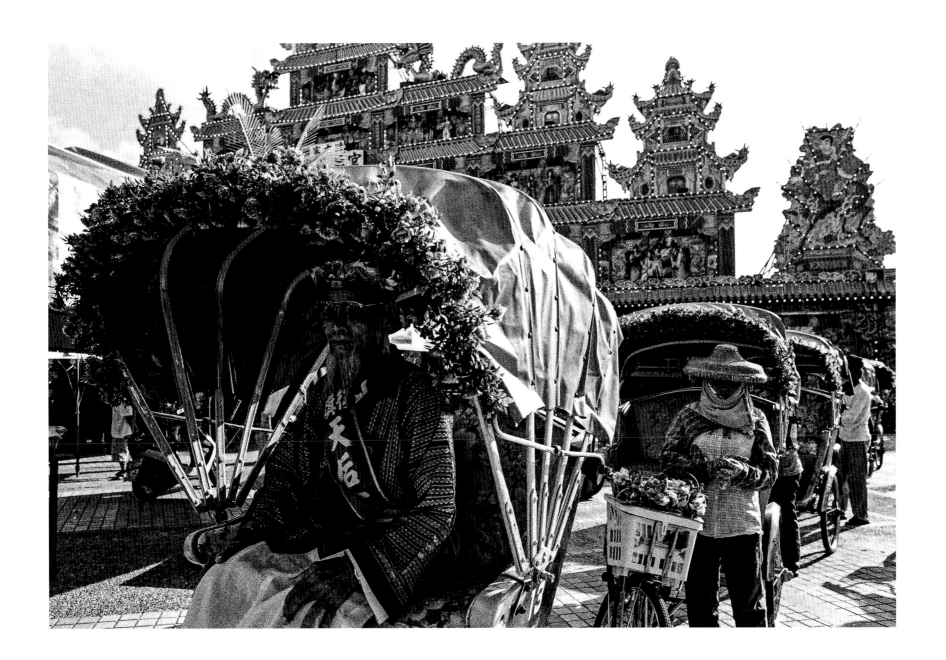

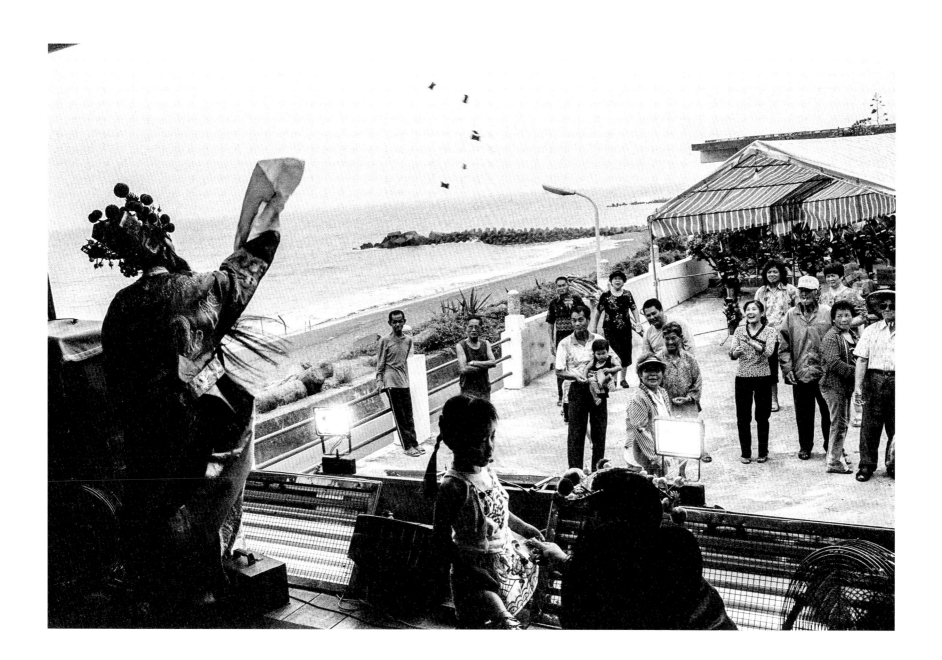

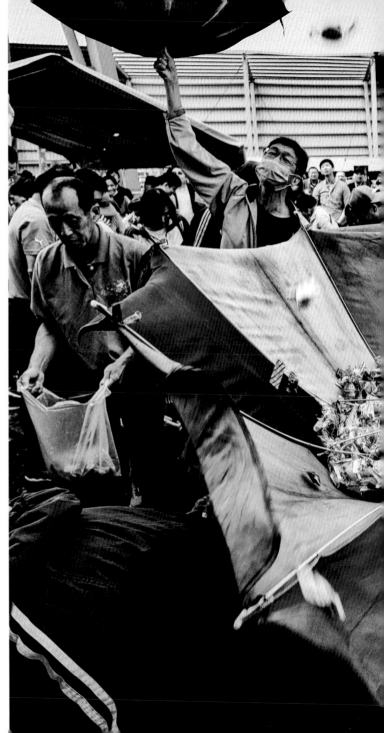

二〇二〇・三陽造船廠

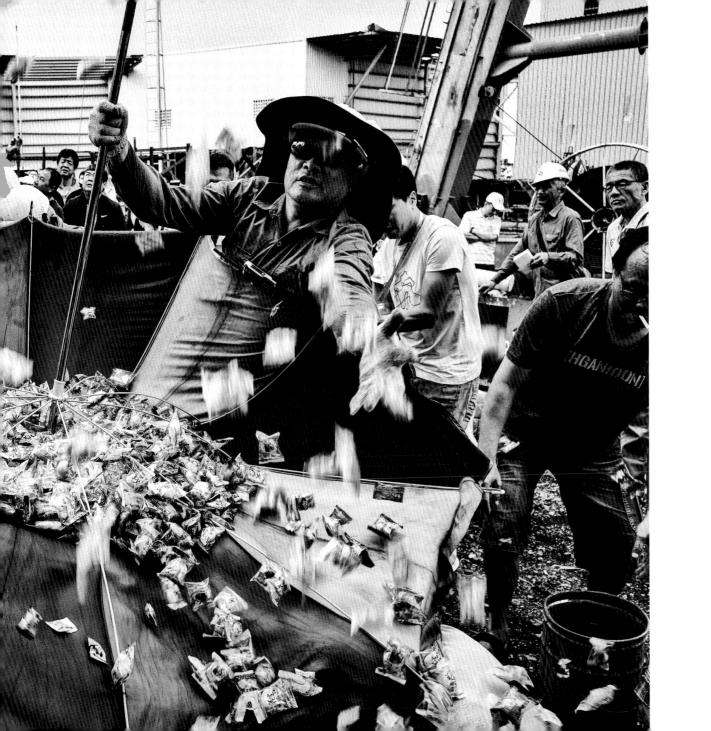

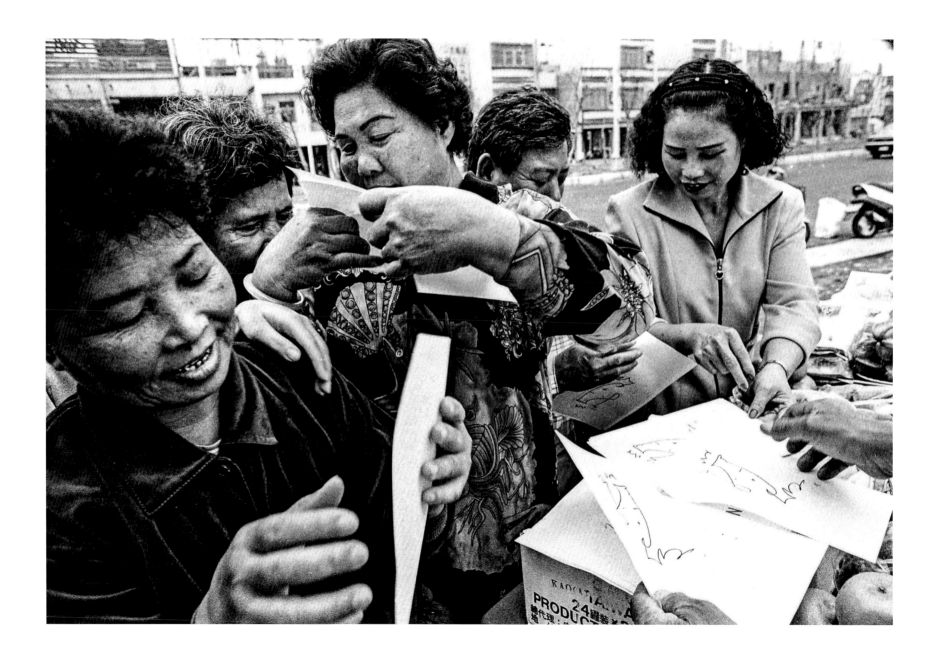

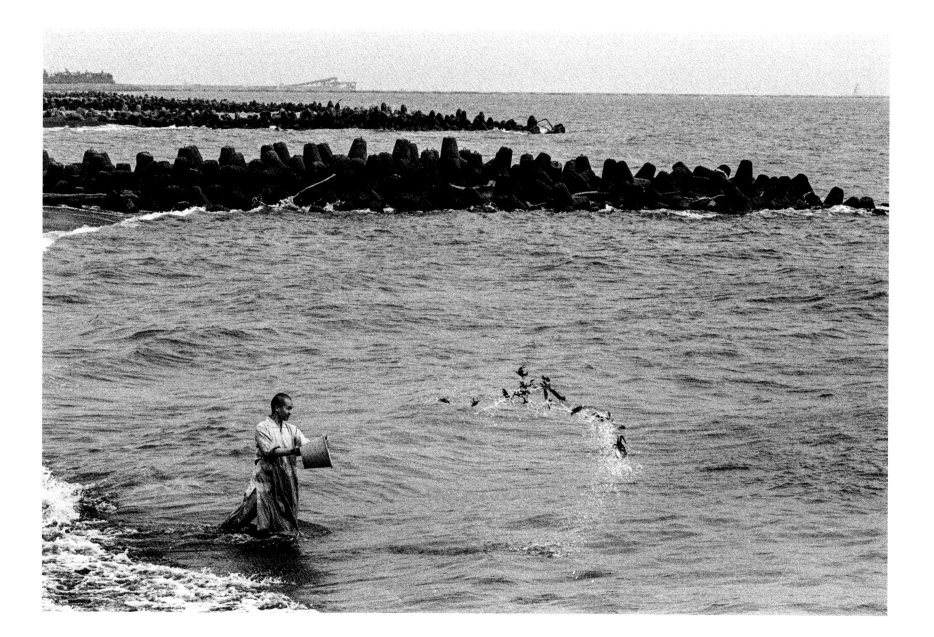

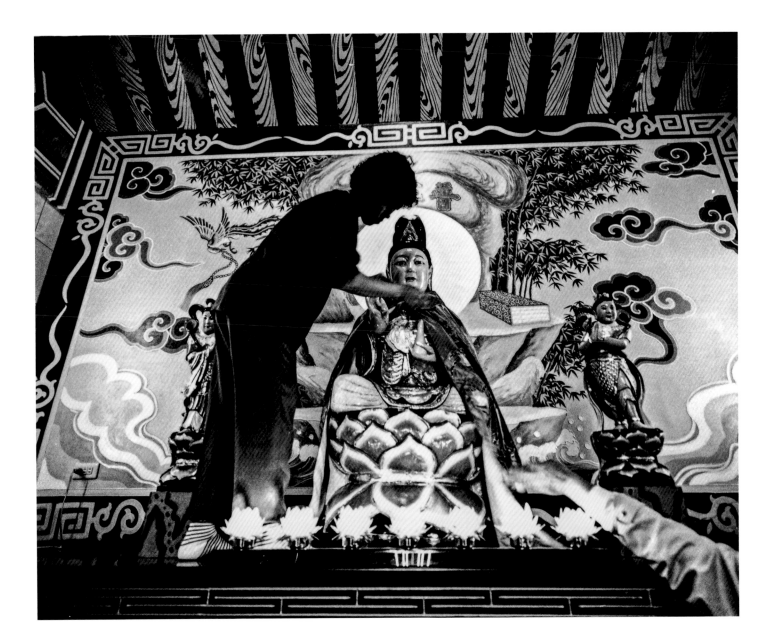

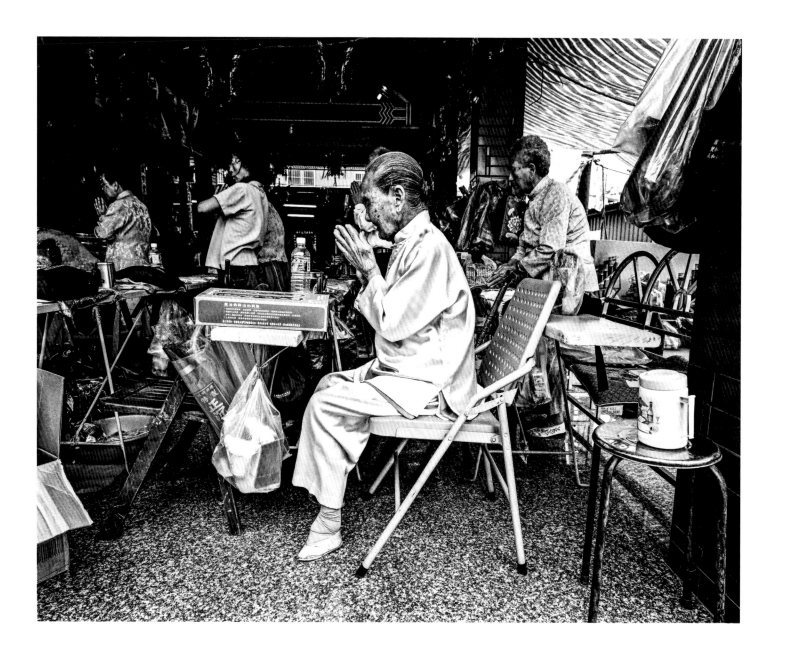

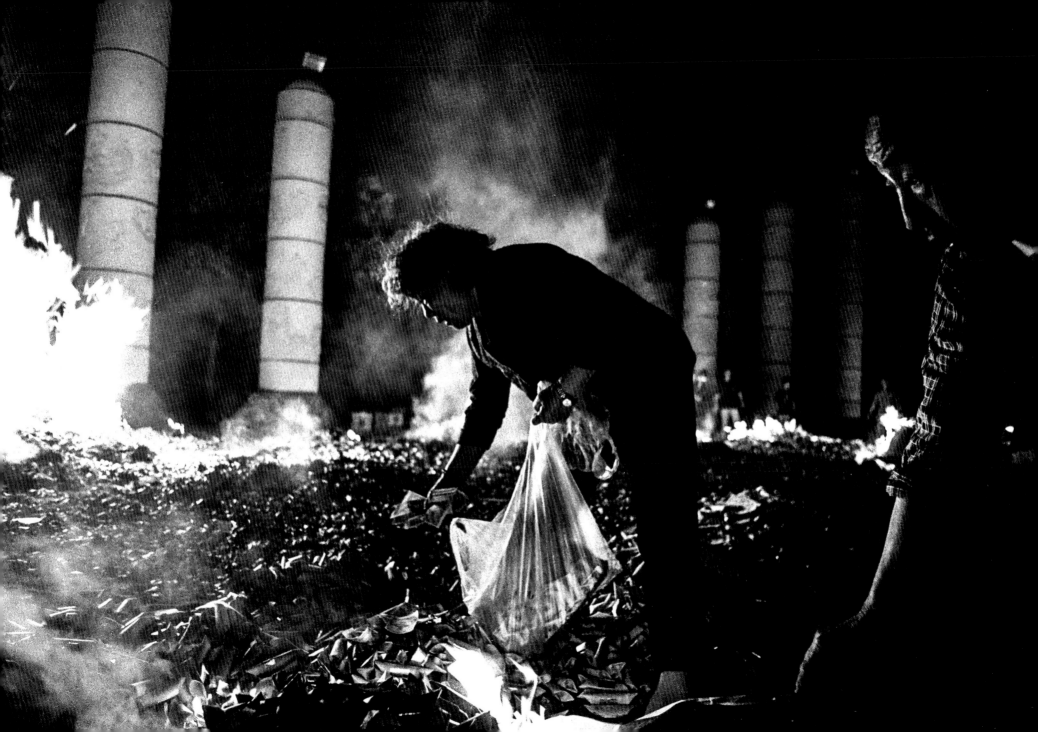

一九九九・海岸線

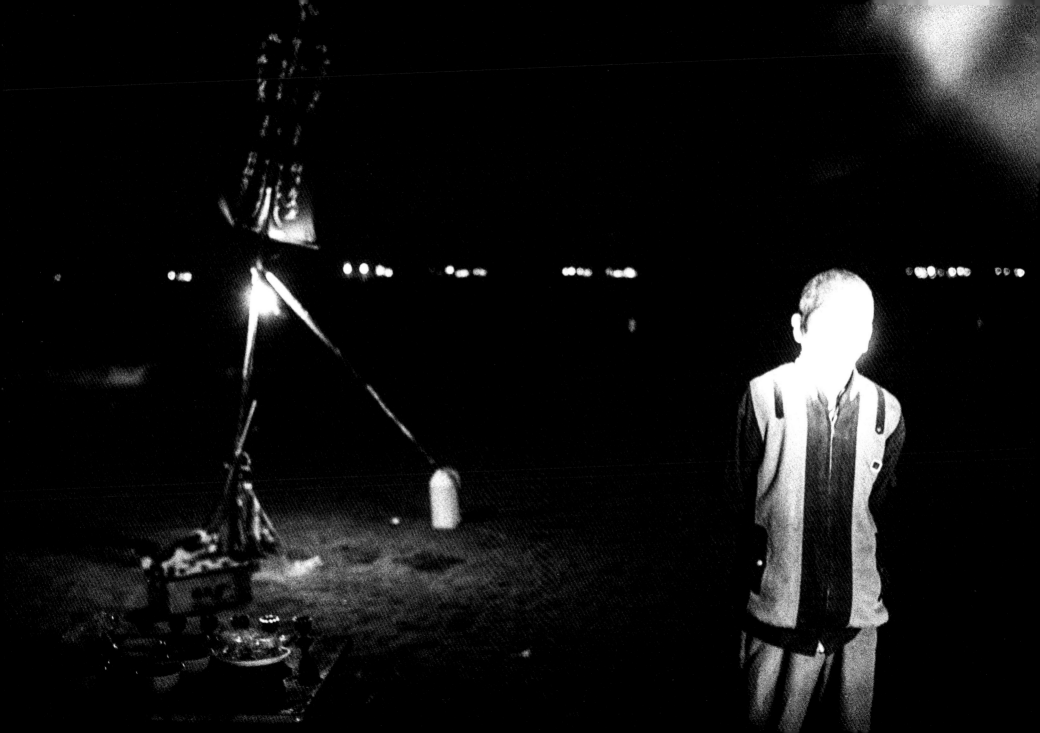

一九九九・貝殻館

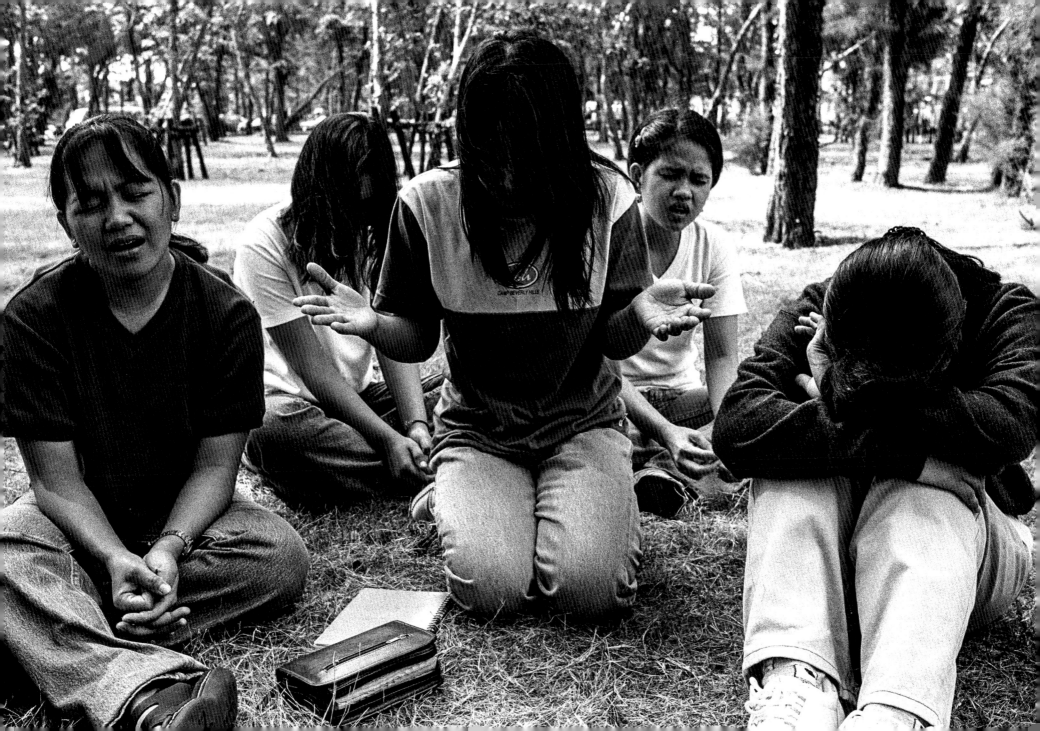

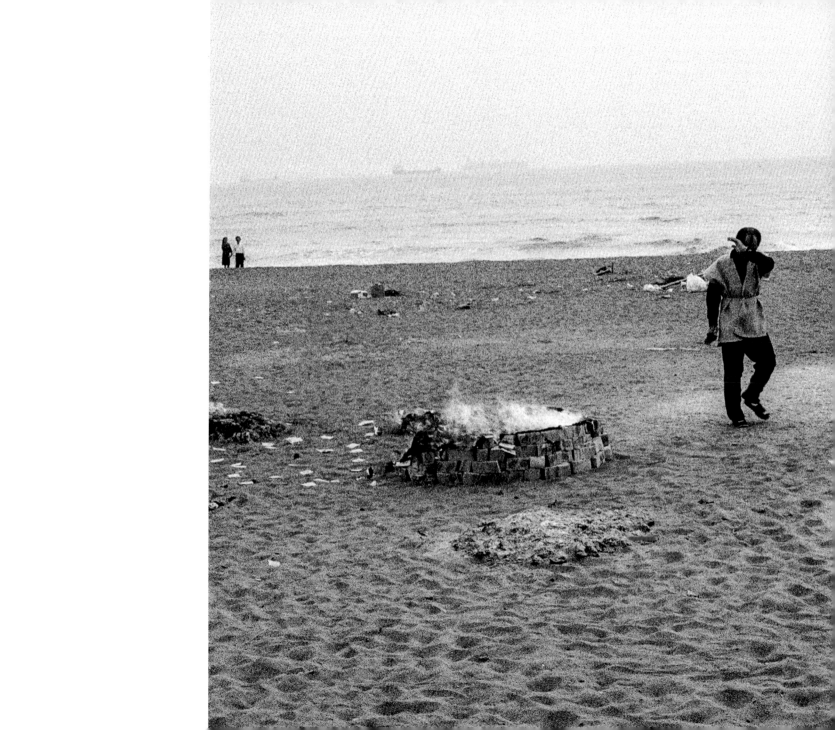

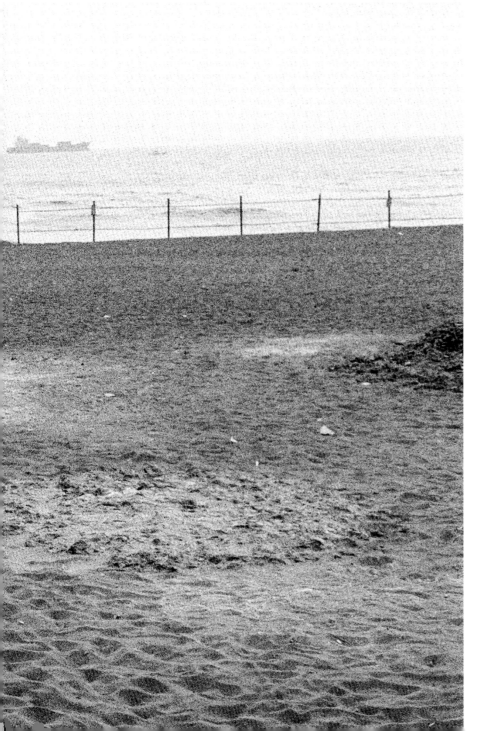

一九九九・海水浴場

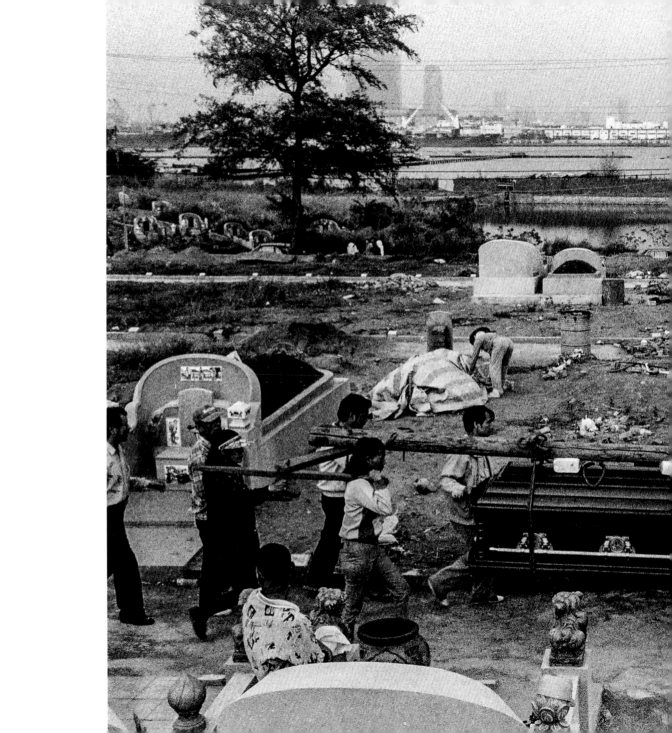

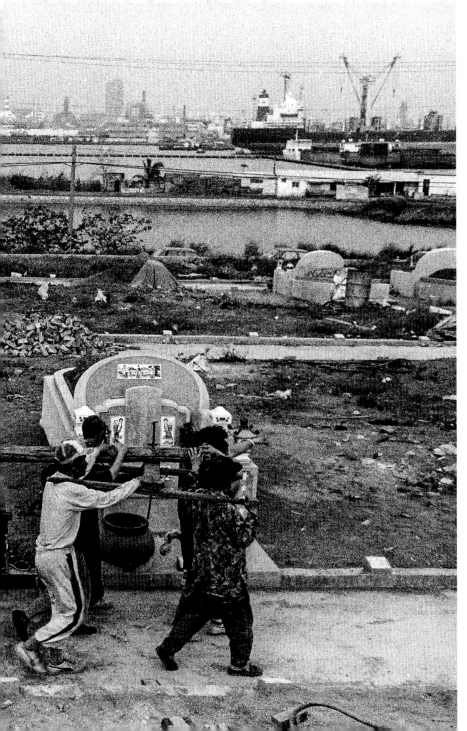

一九九五・鳥松

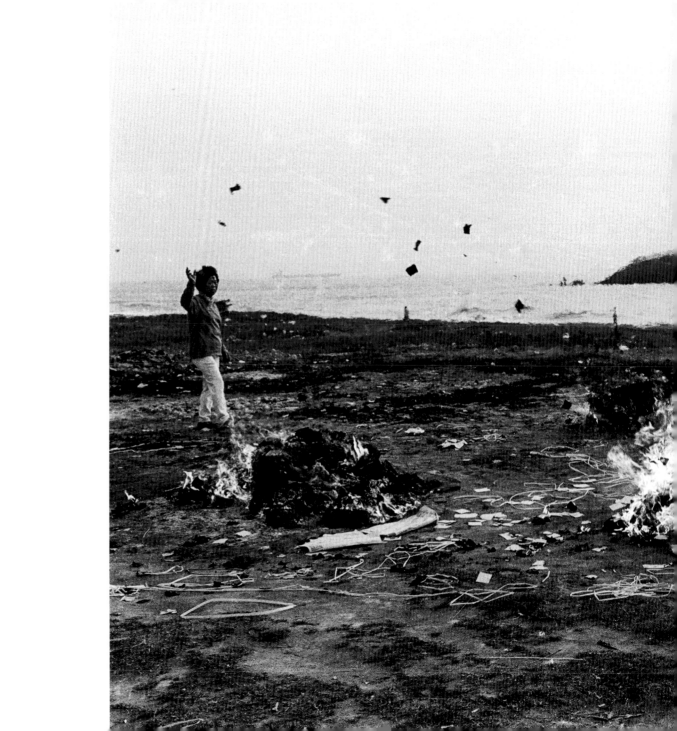

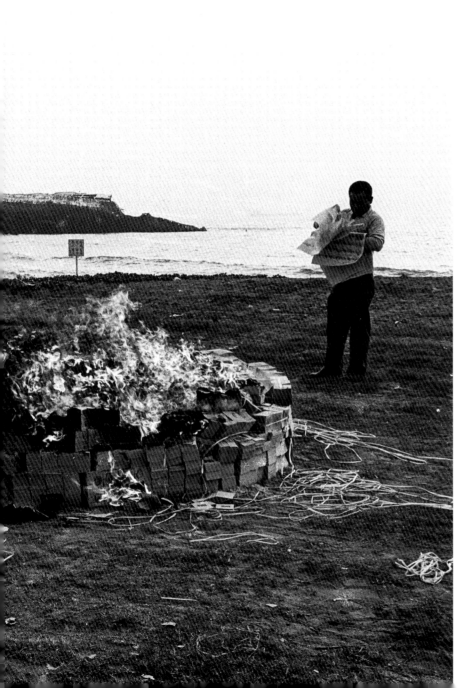

一九九四‧海岸線

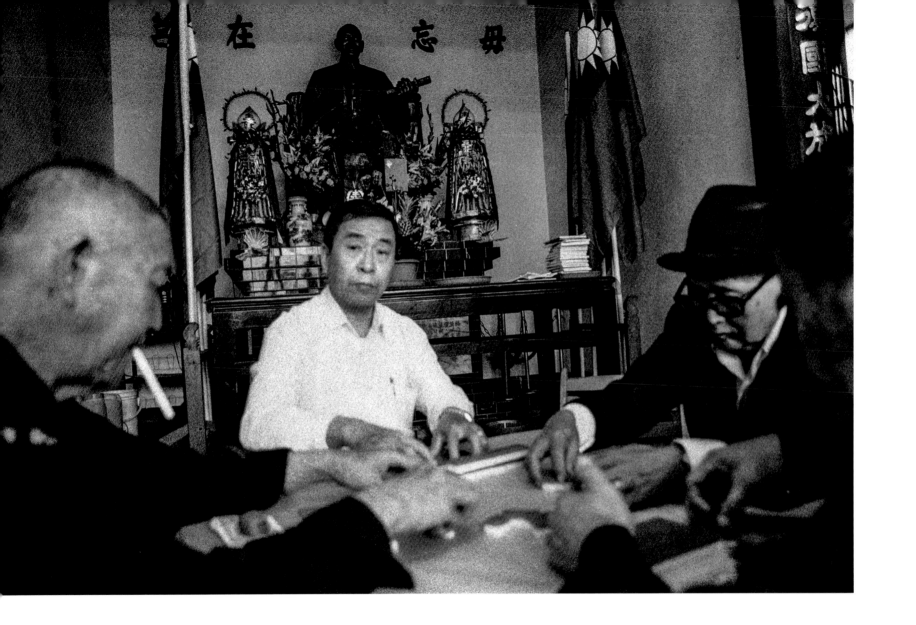

二〇〇〇・介石廟

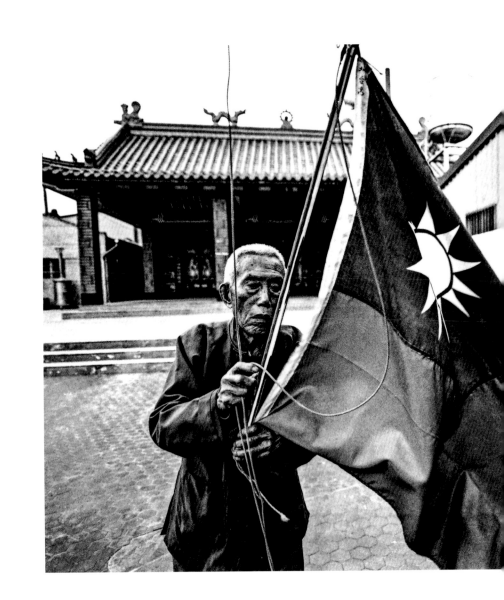

二〇〇七・烏松

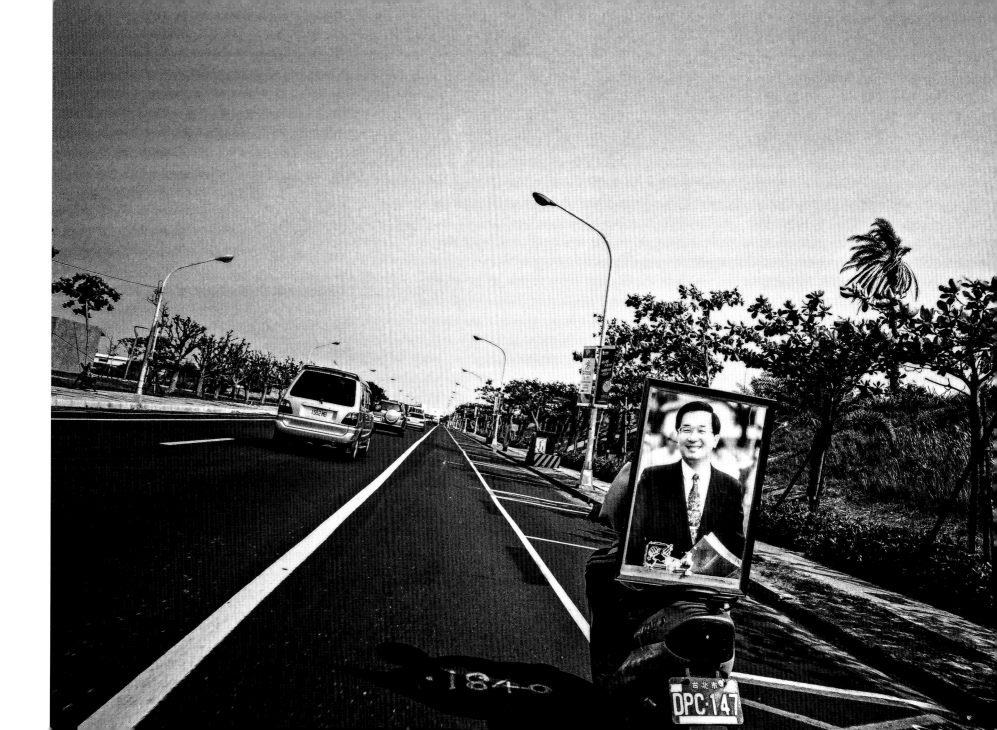

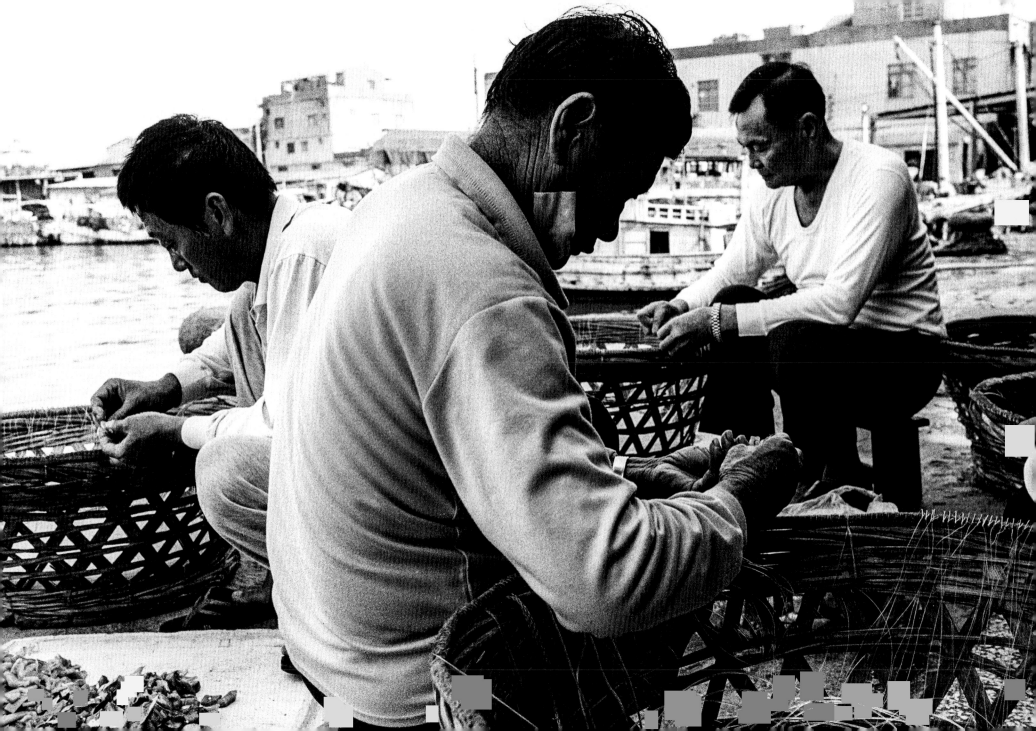

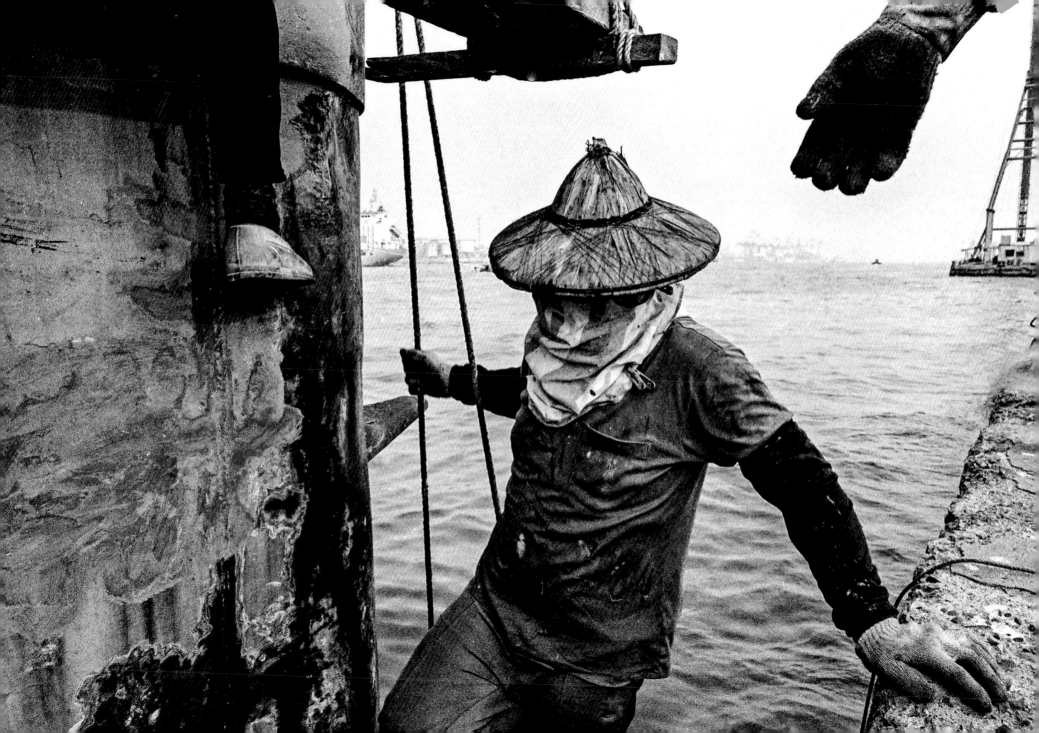

一九九七・旗津漁港

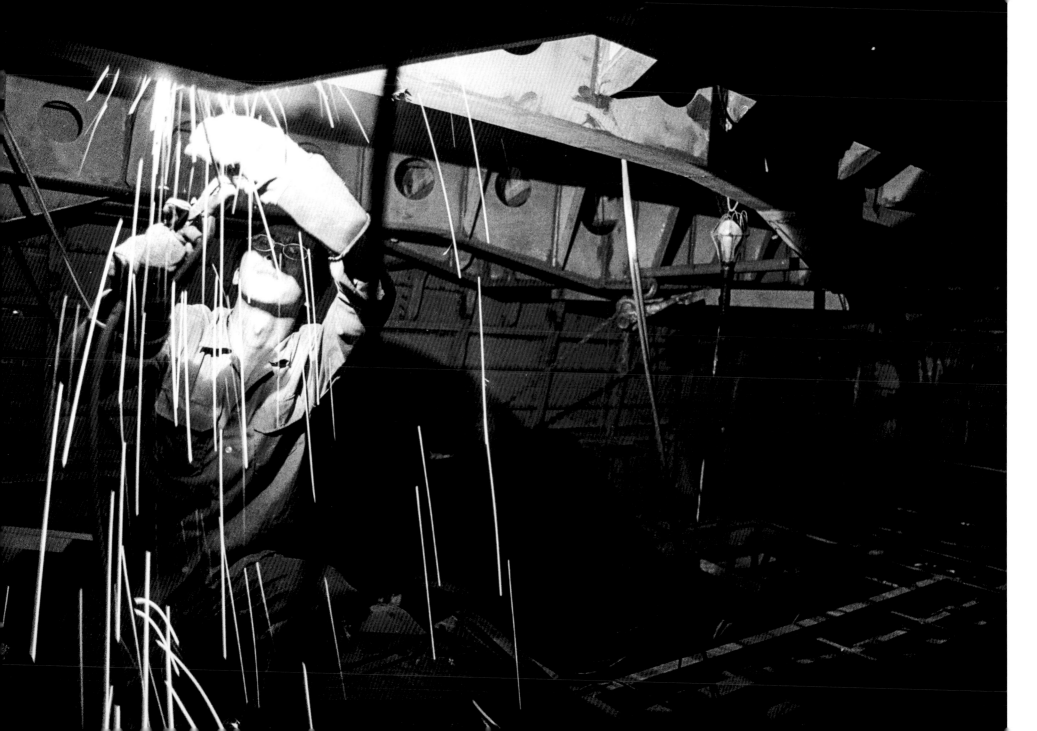

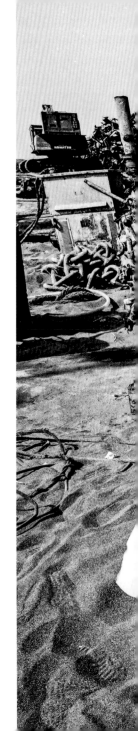

二〇一四・海岸線

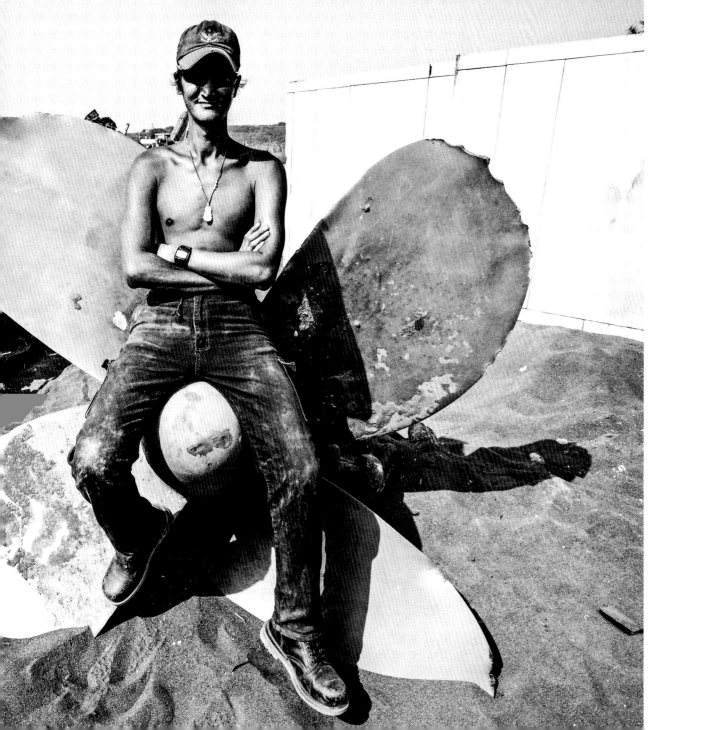

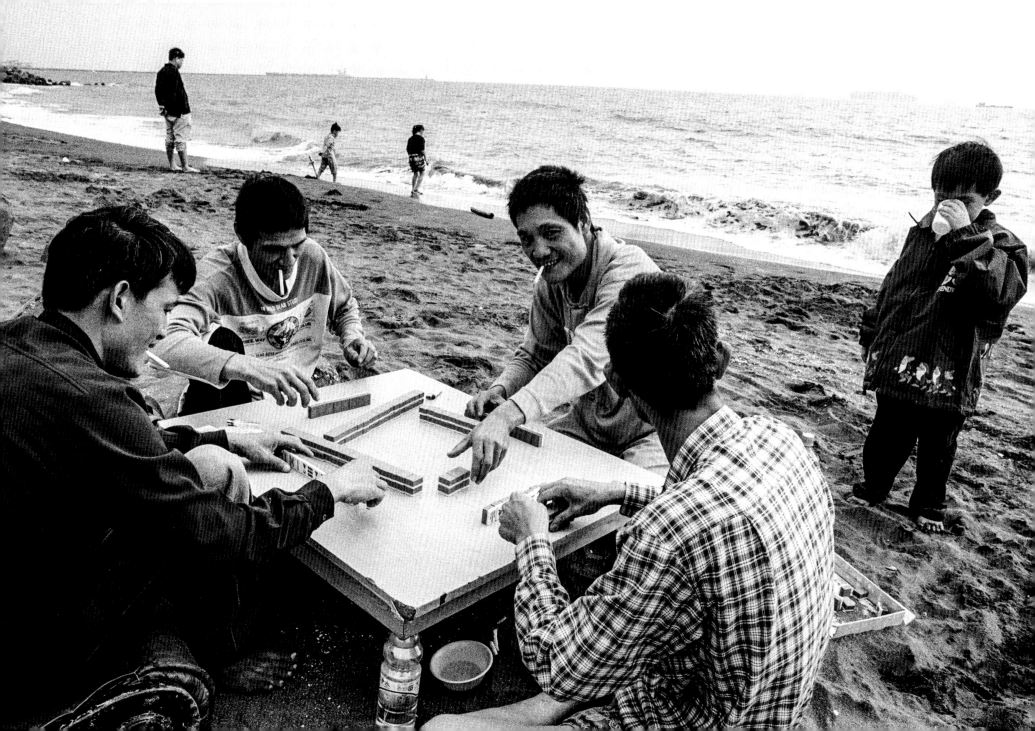

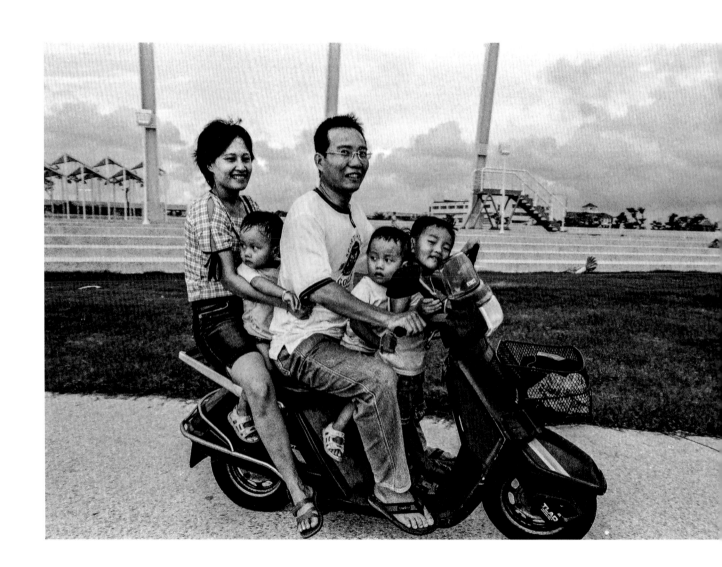

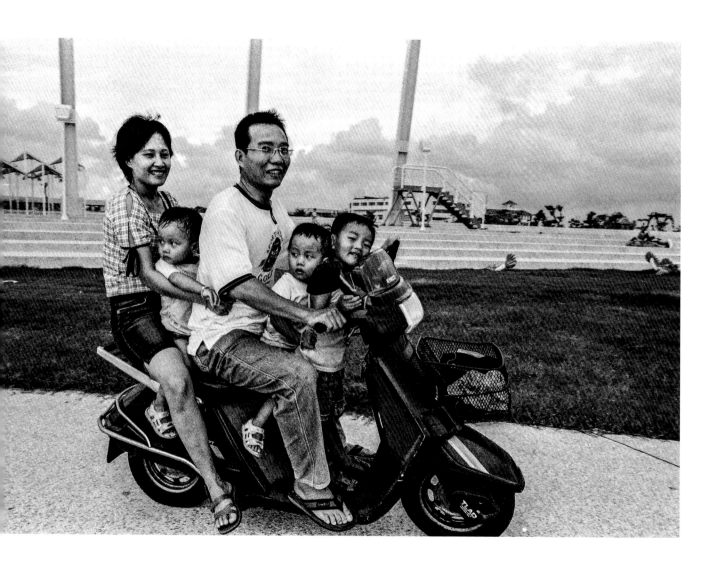

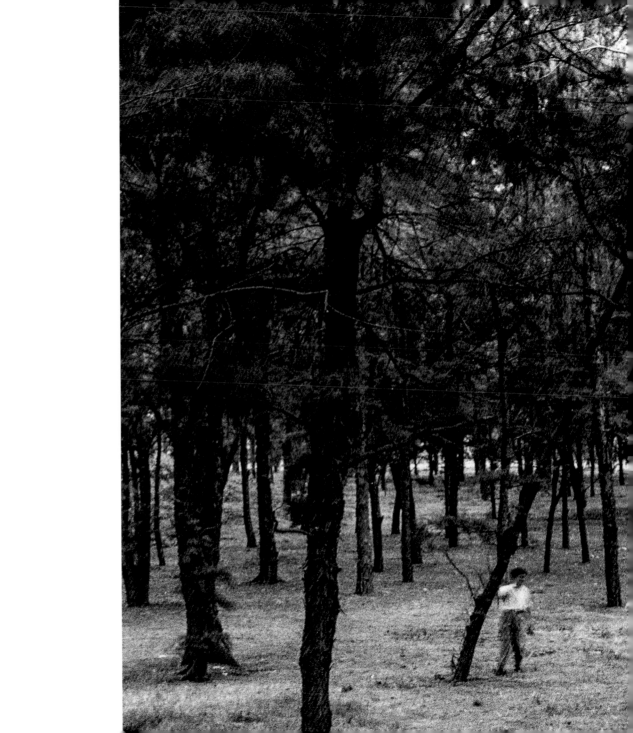

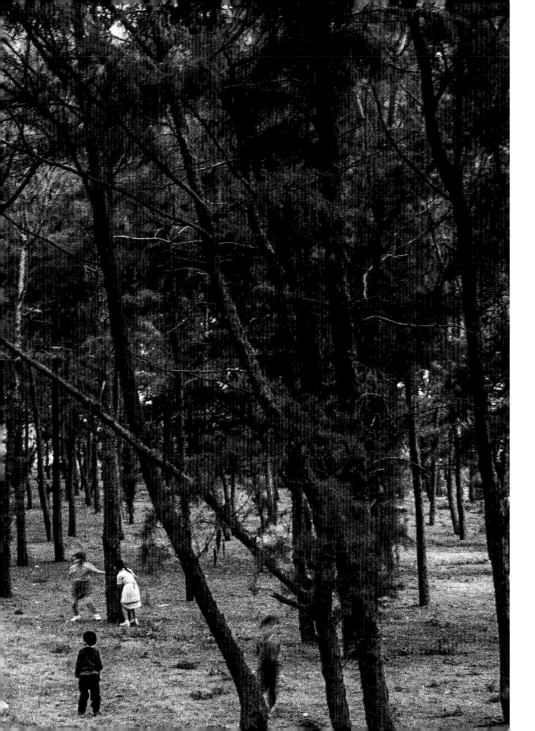

一九九九・貝殼館

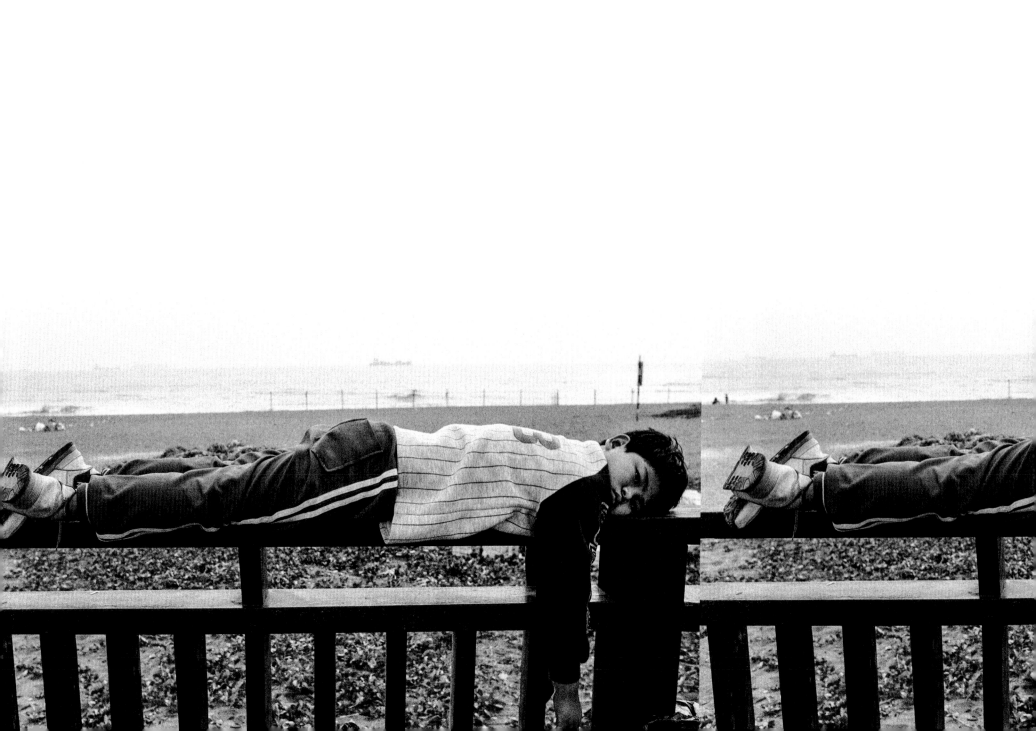

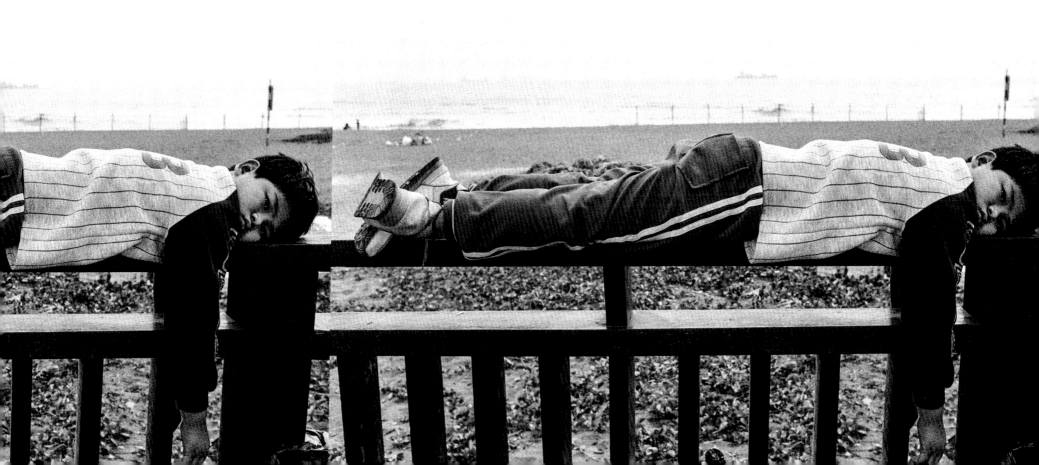

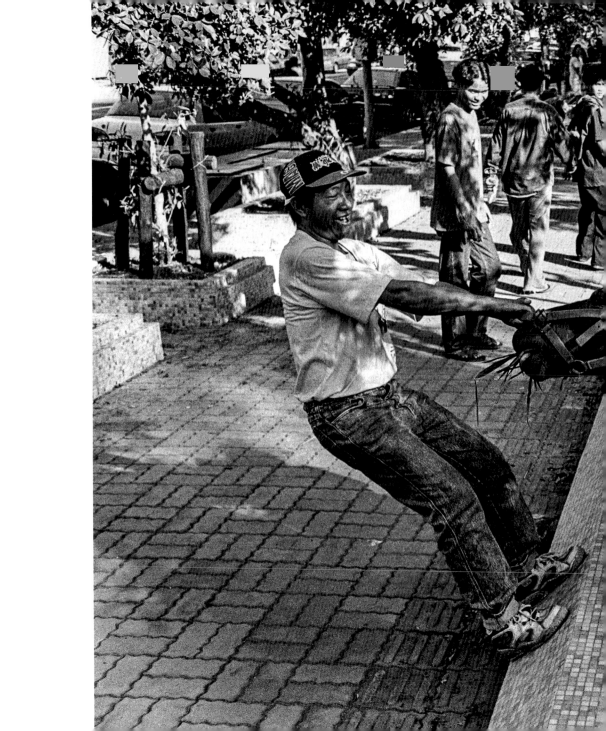

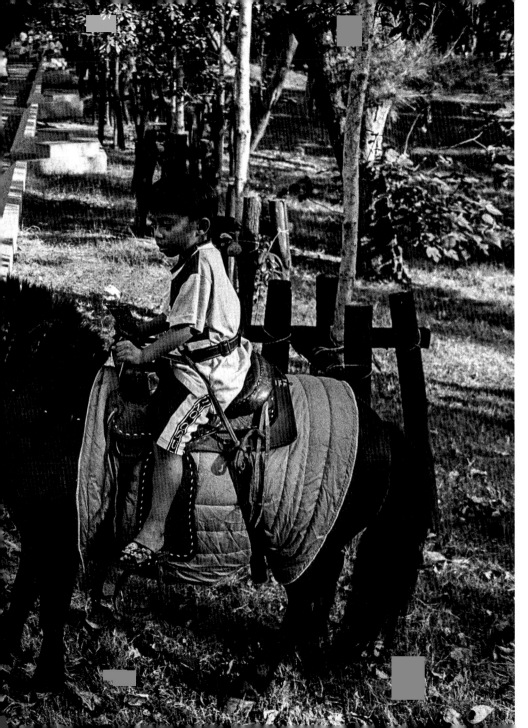

一九九九・海岸公園

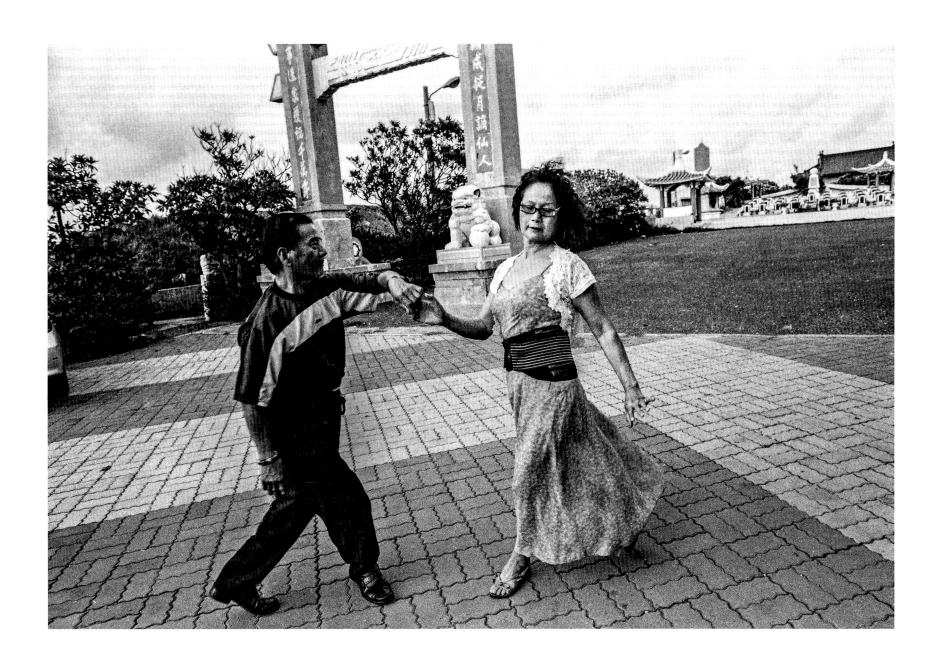

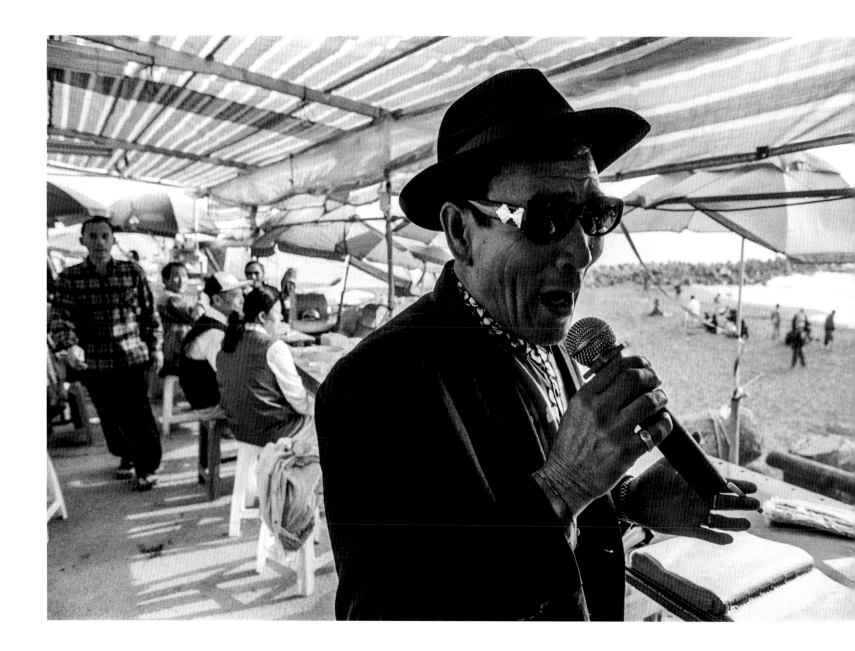

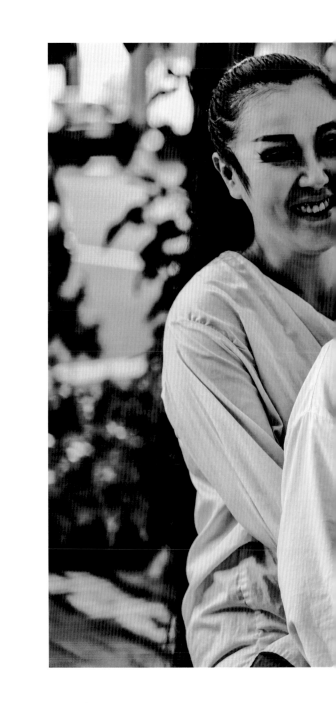

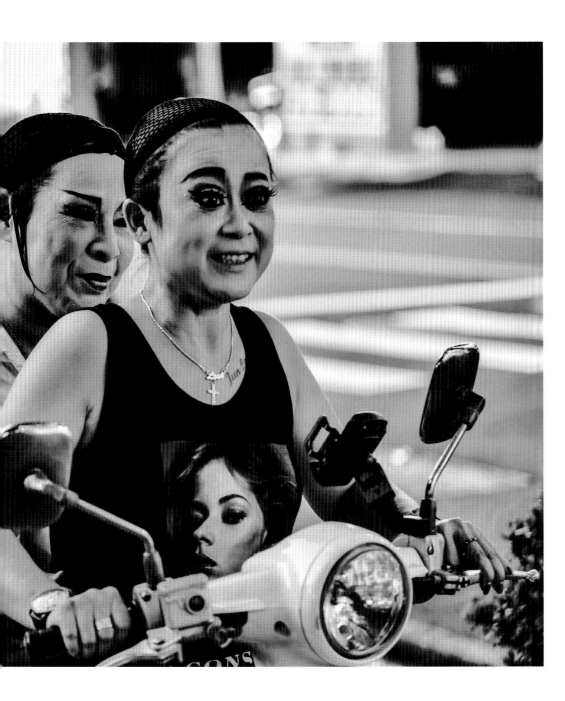

第一港口

第二港口

港口

一九九五・海岸線

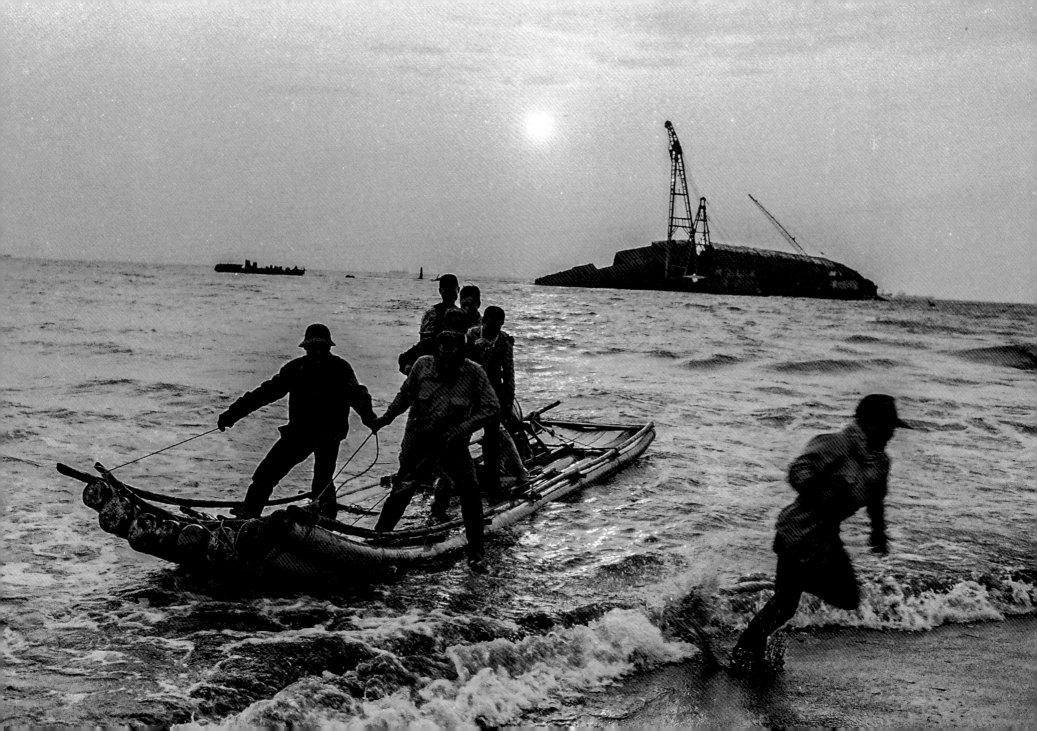

一九九九‧旗津漁港

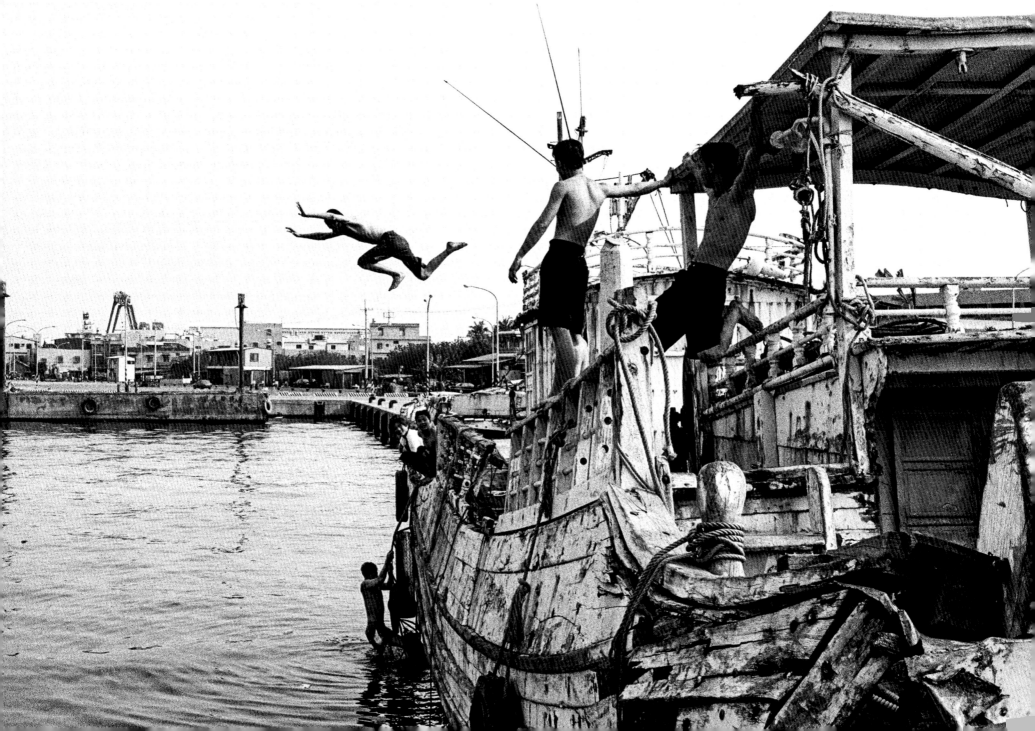

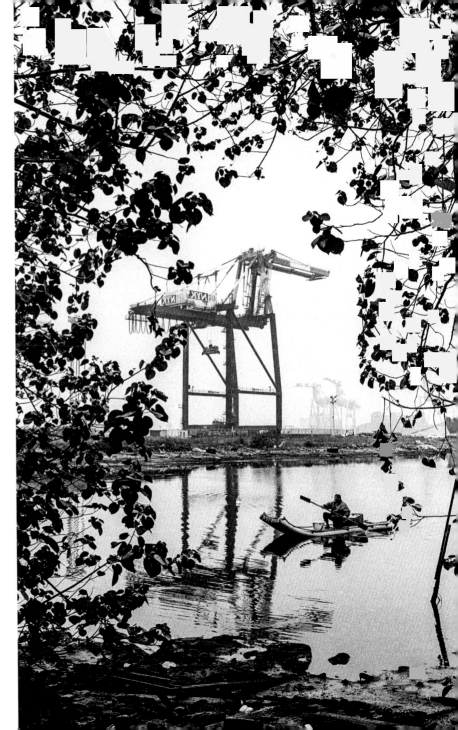

一九九八・中洲

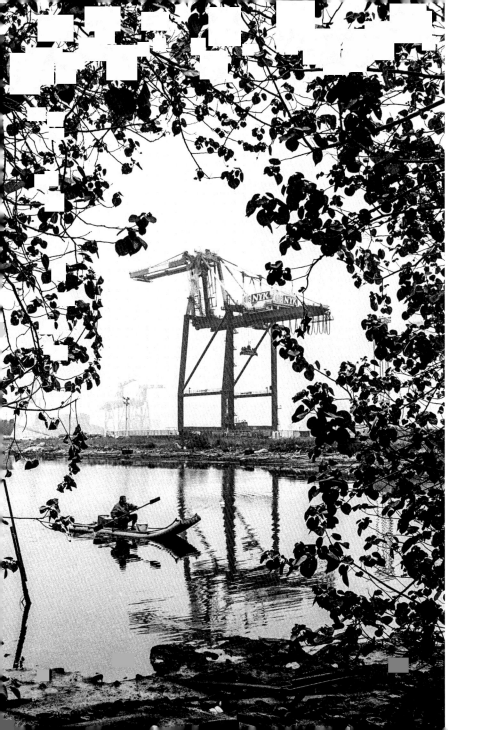

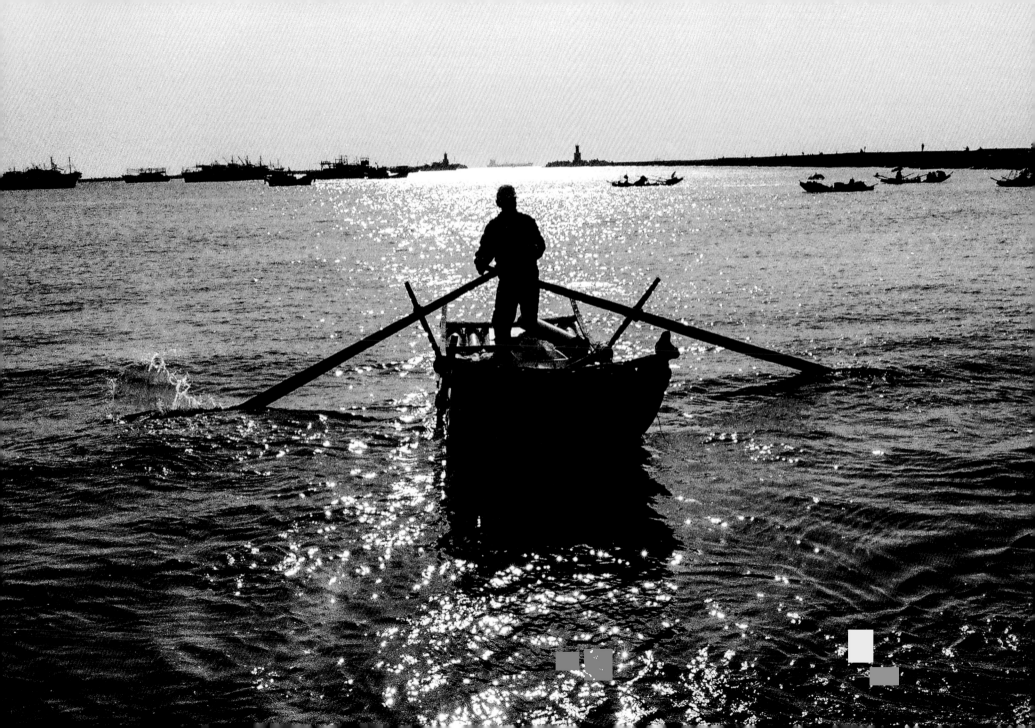

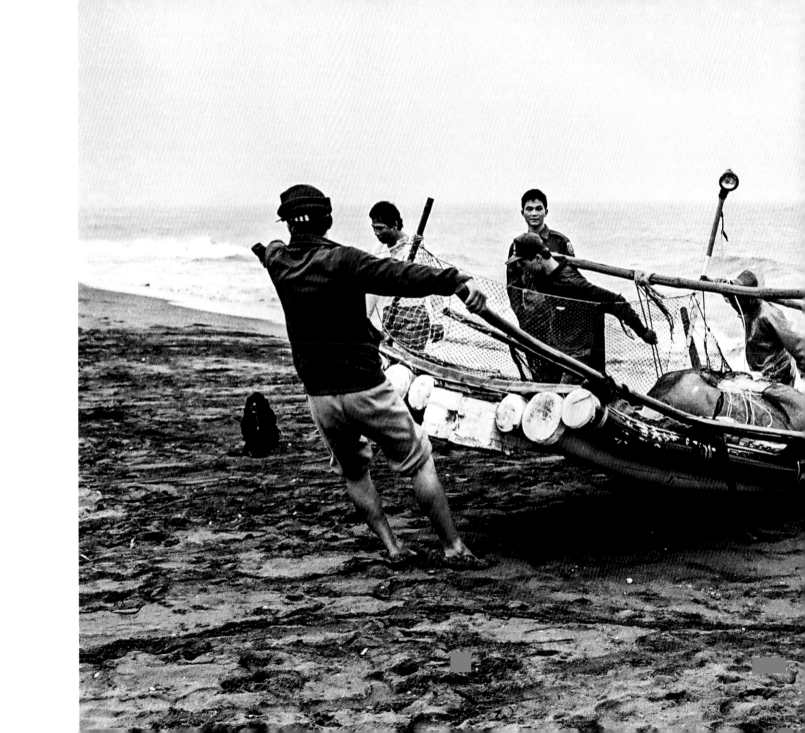

一九九五・海水浴場

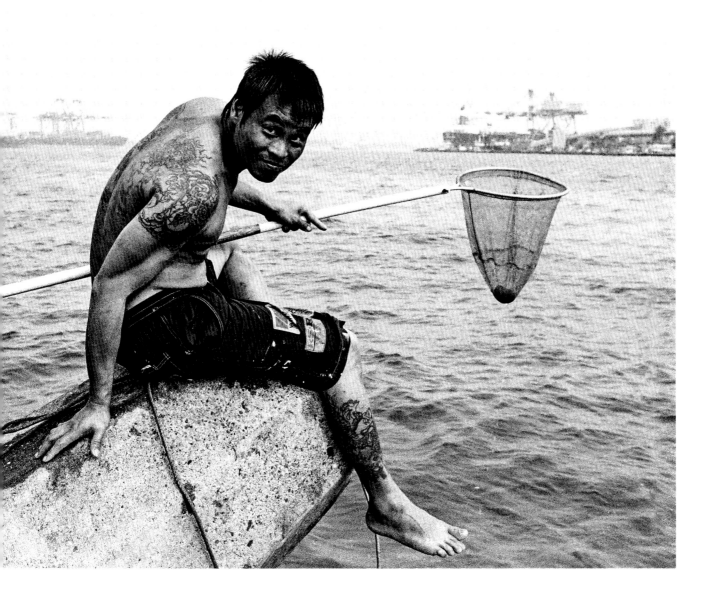

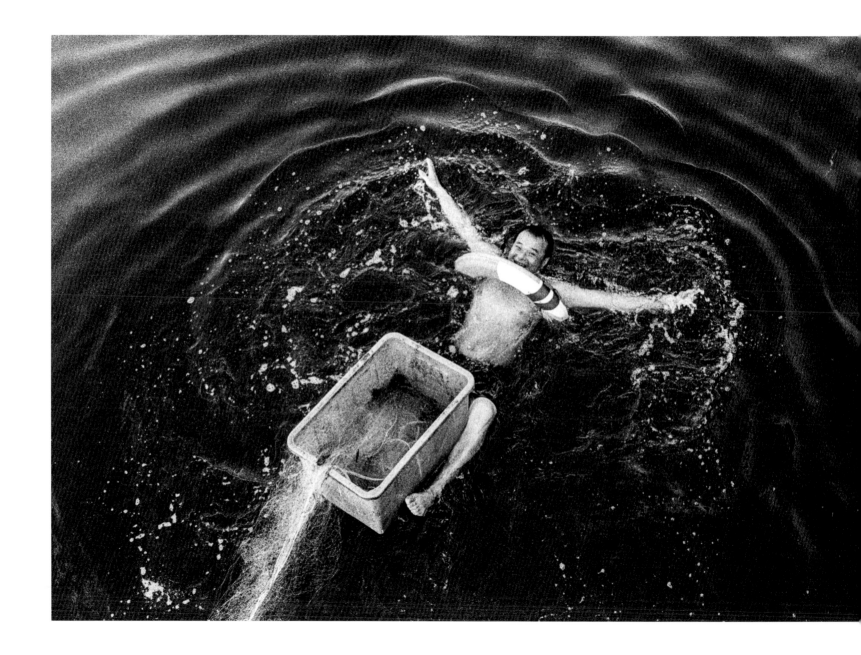

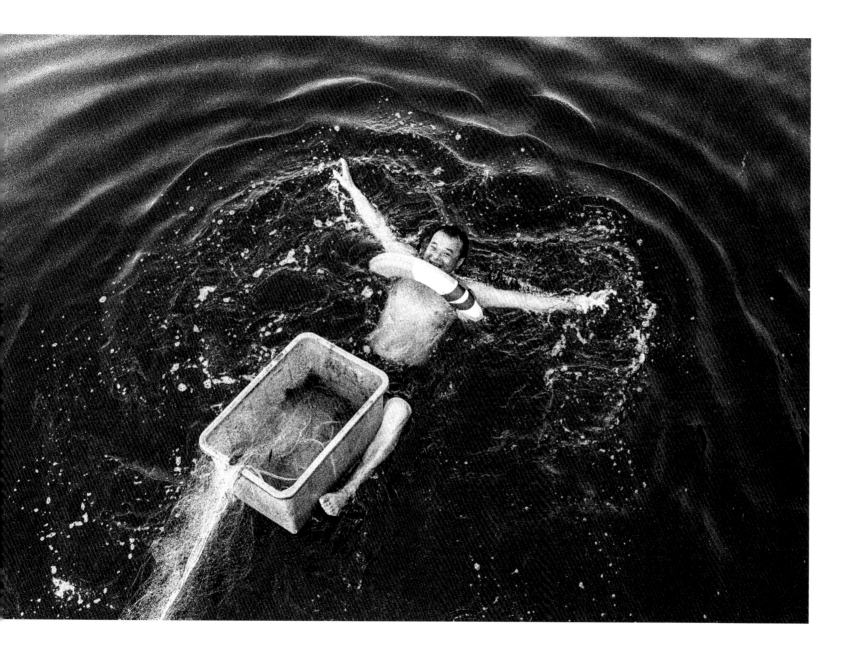

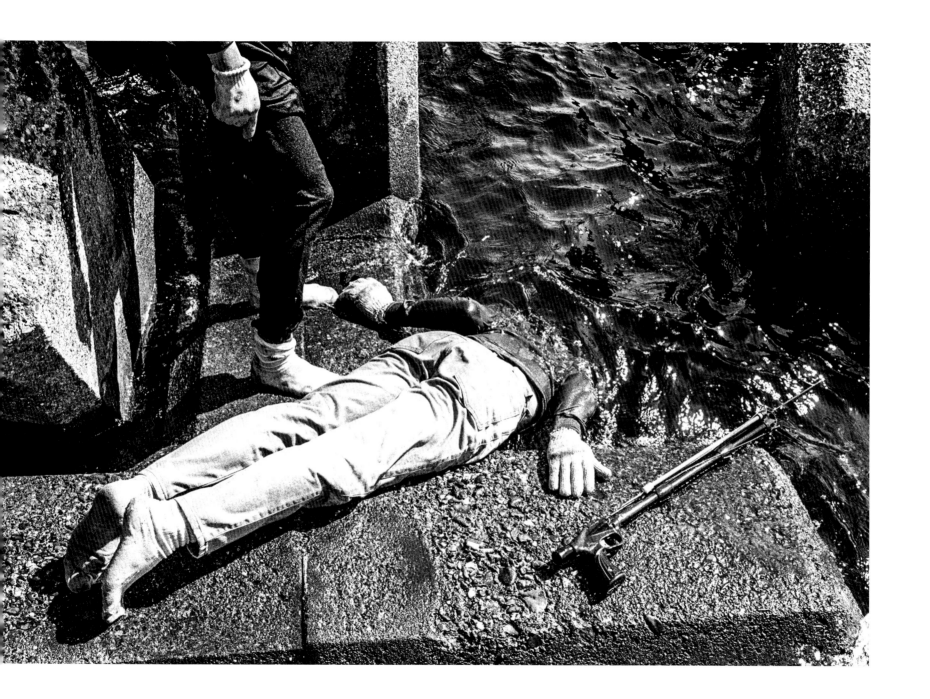

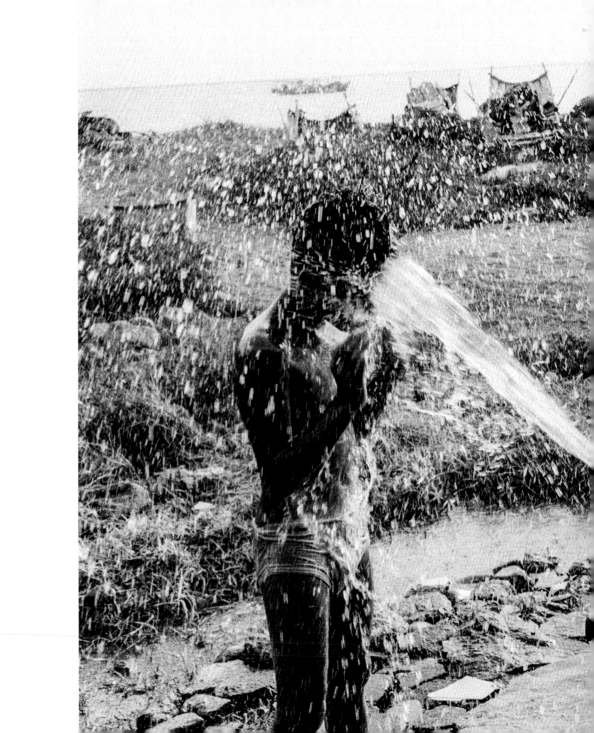

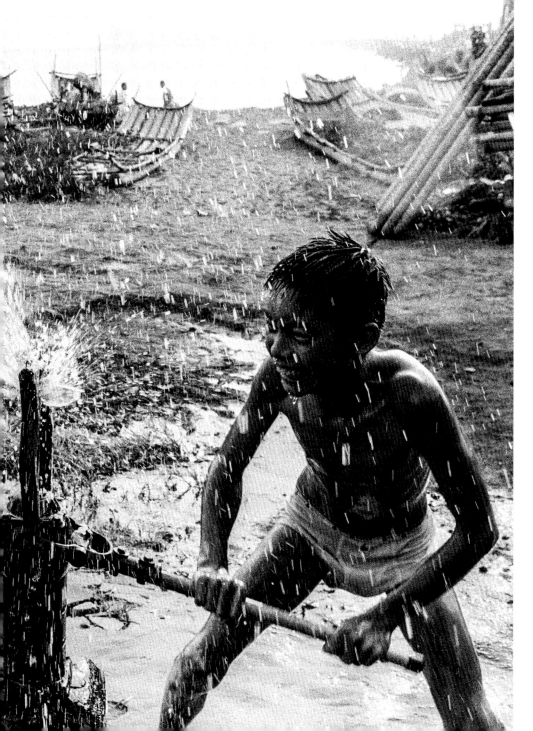

二〇〇〇・二港口

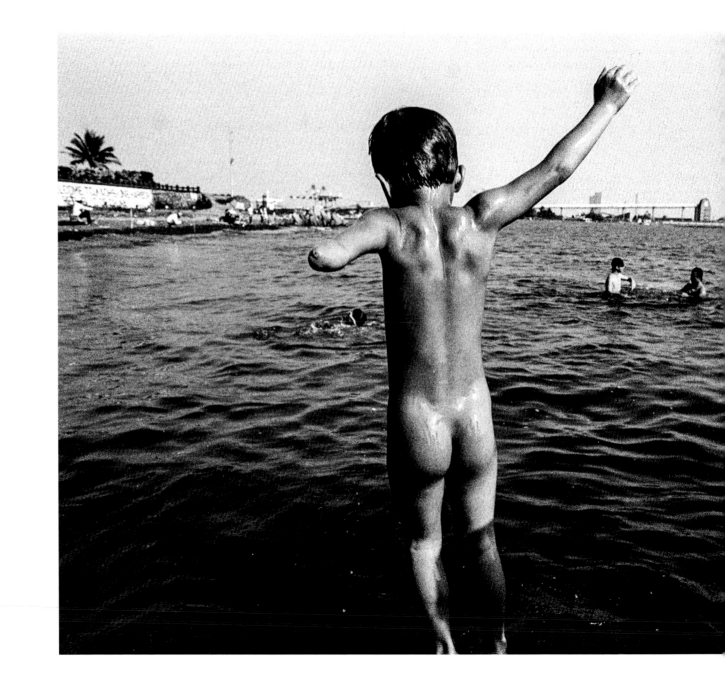

一九九九・二港口

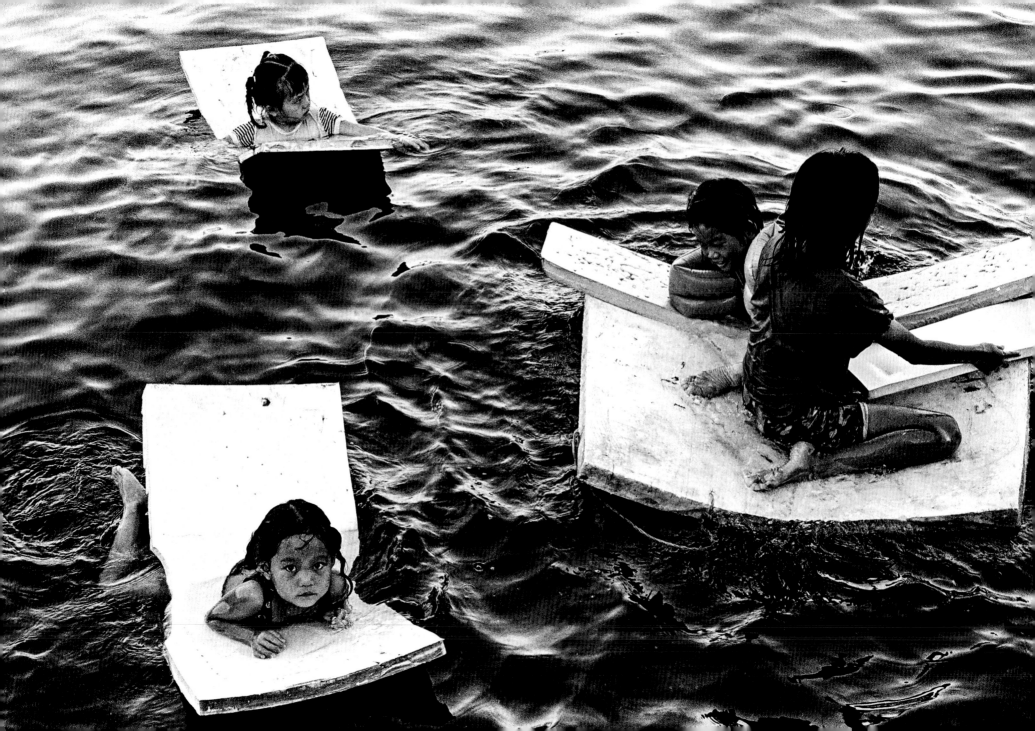

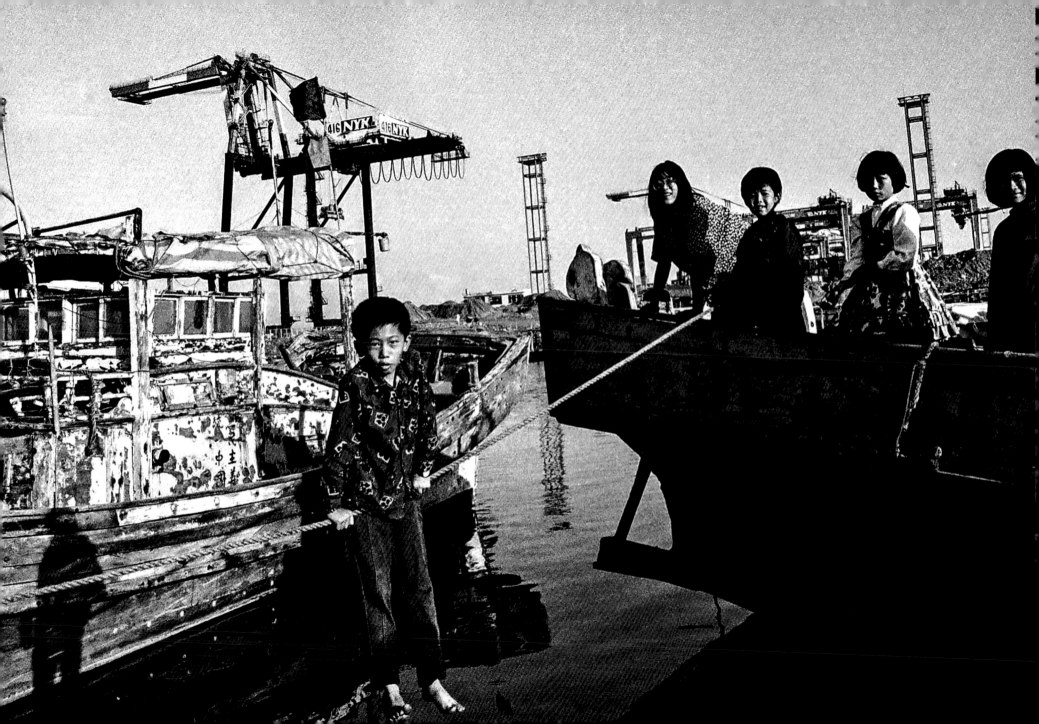

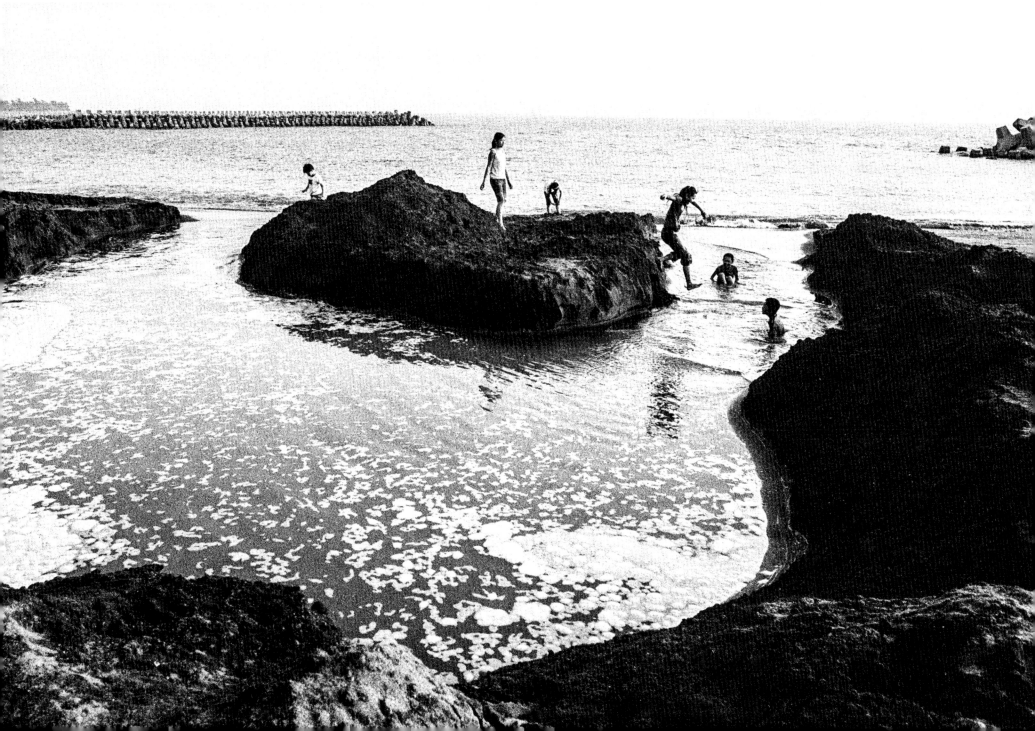

二〇一六 · 紅燈碼頭

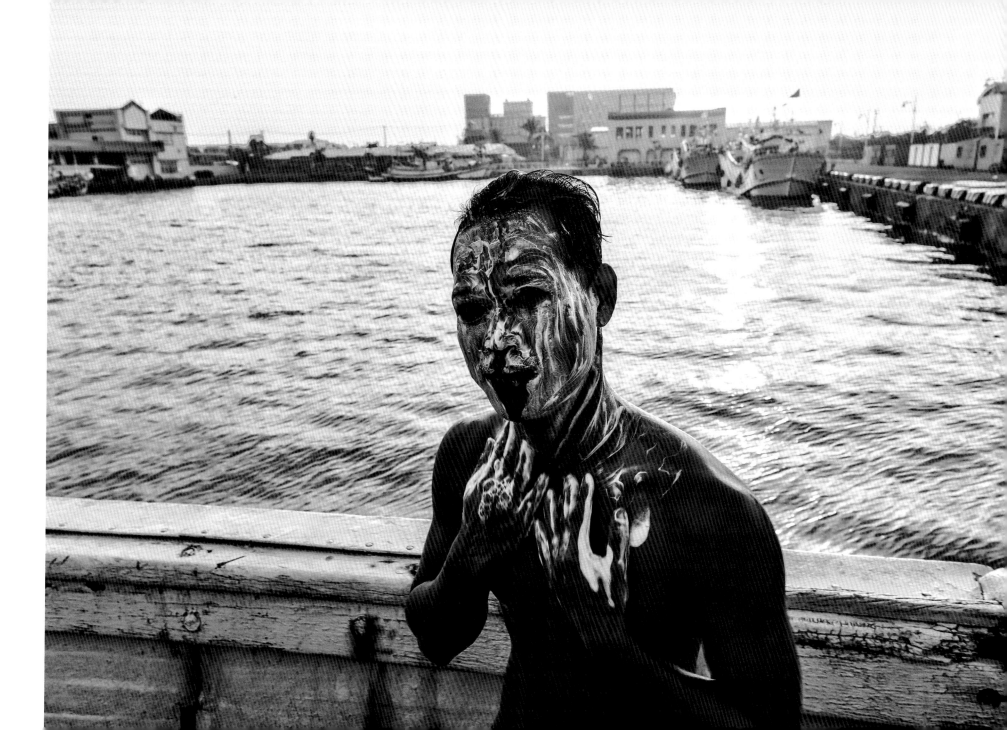

一九九八·二港口

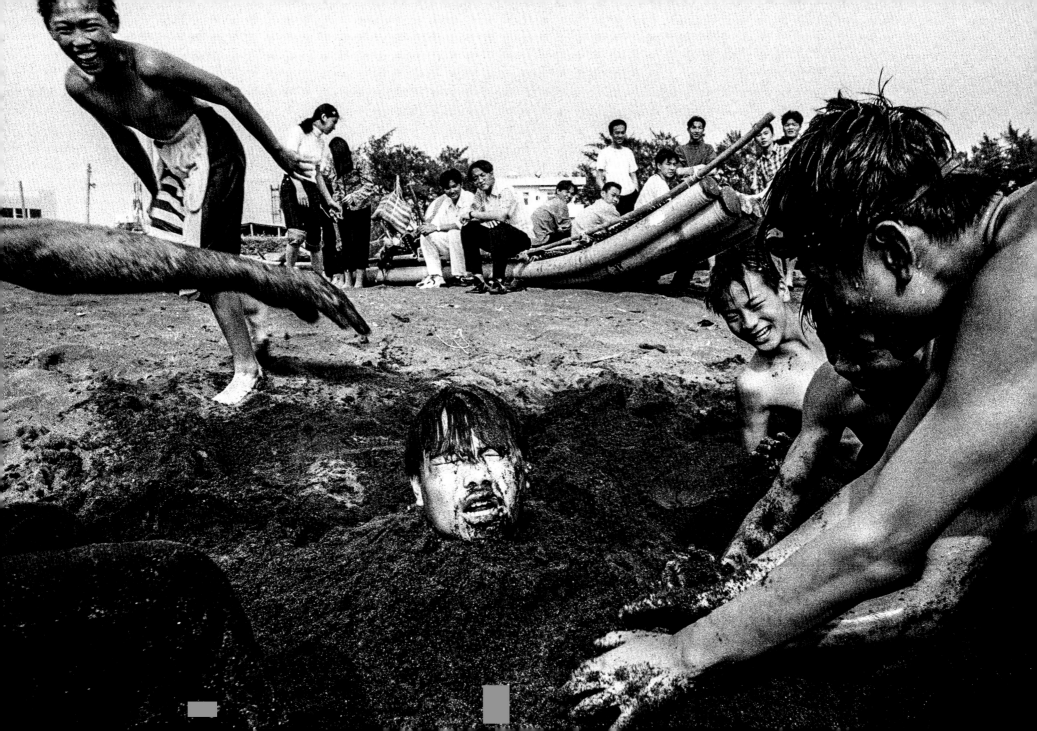

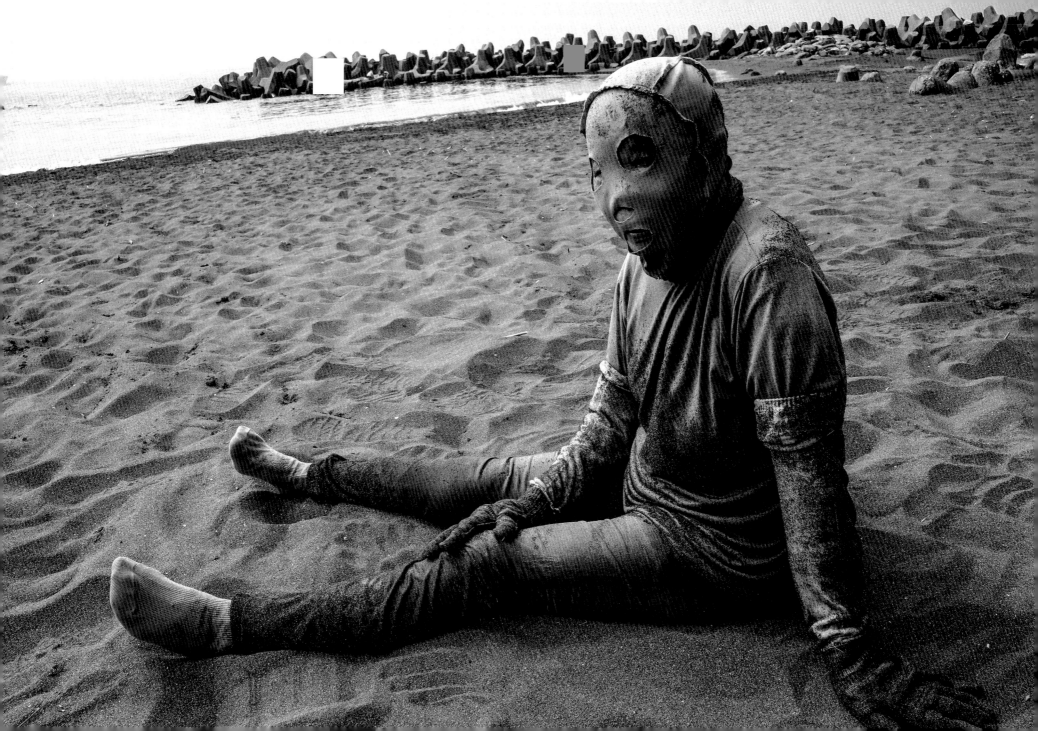

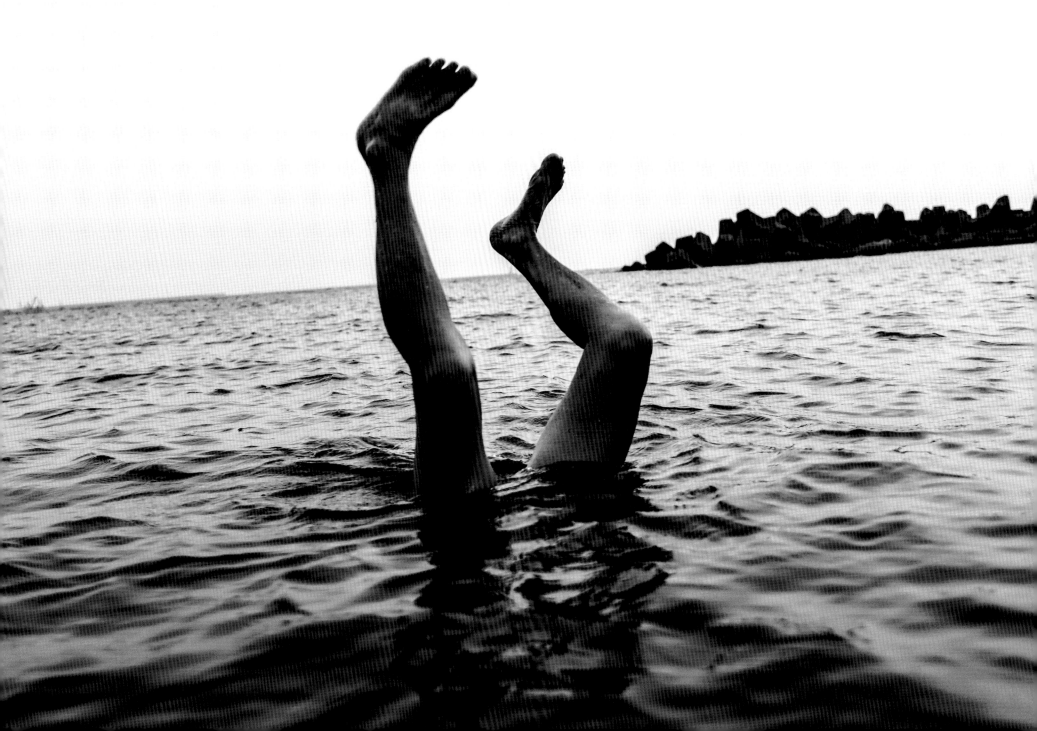

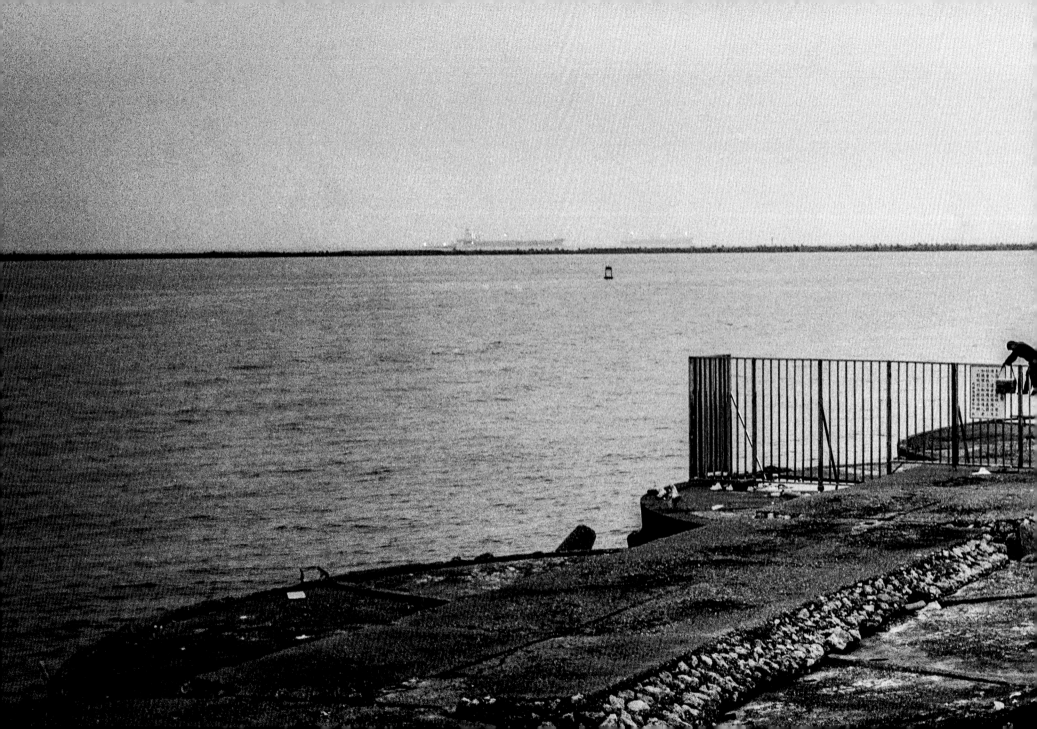

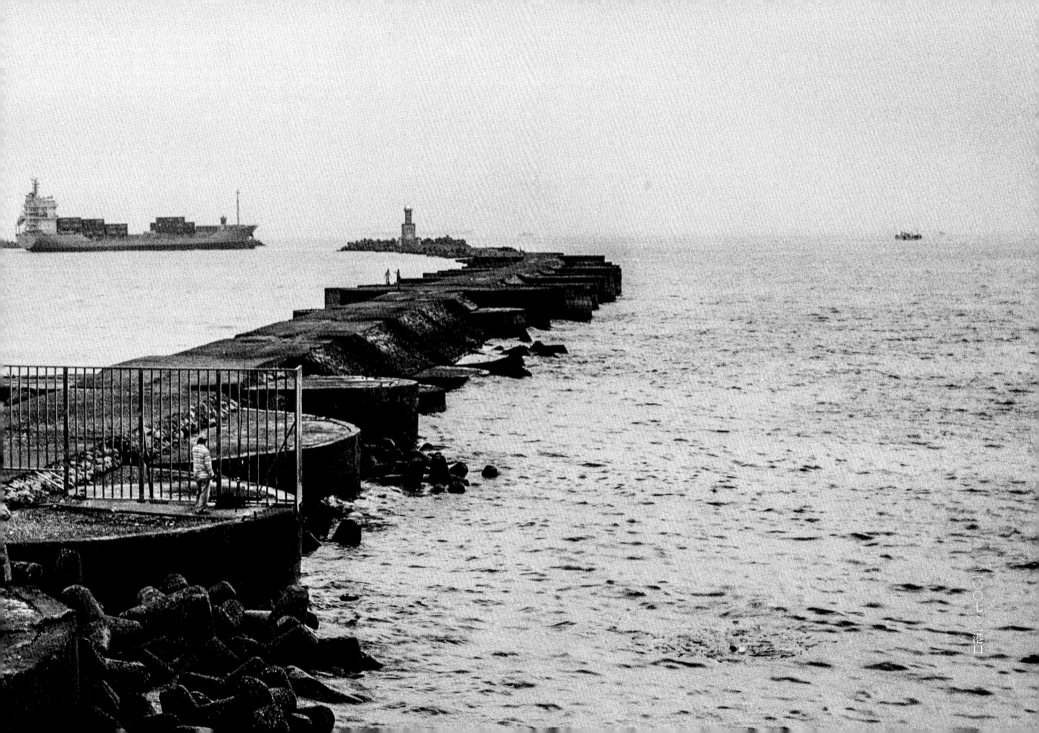

二〇〇七 港口

一九九五・二港口

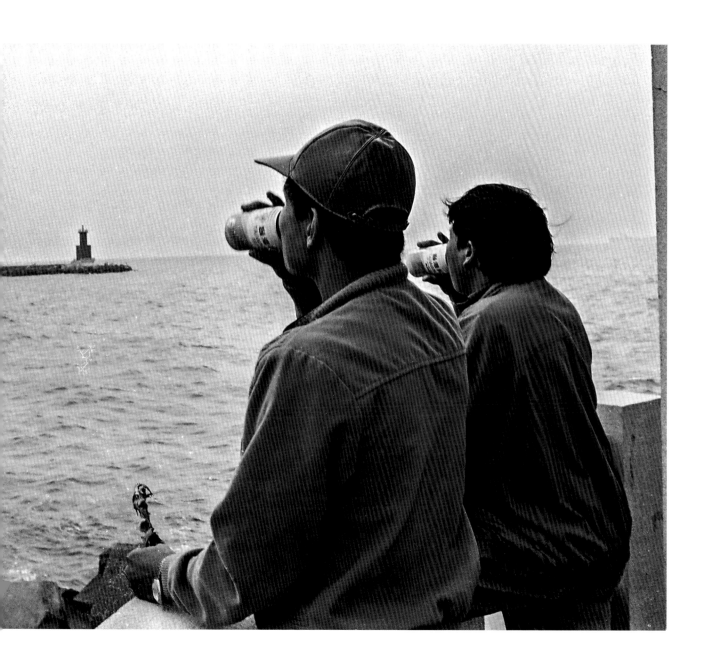

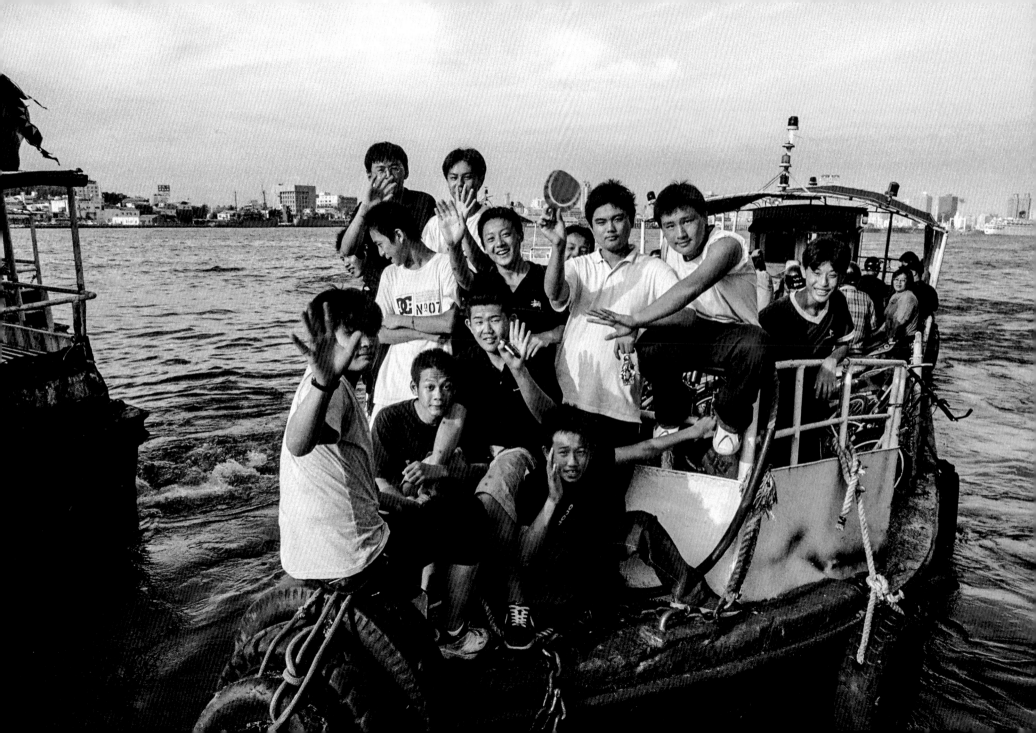

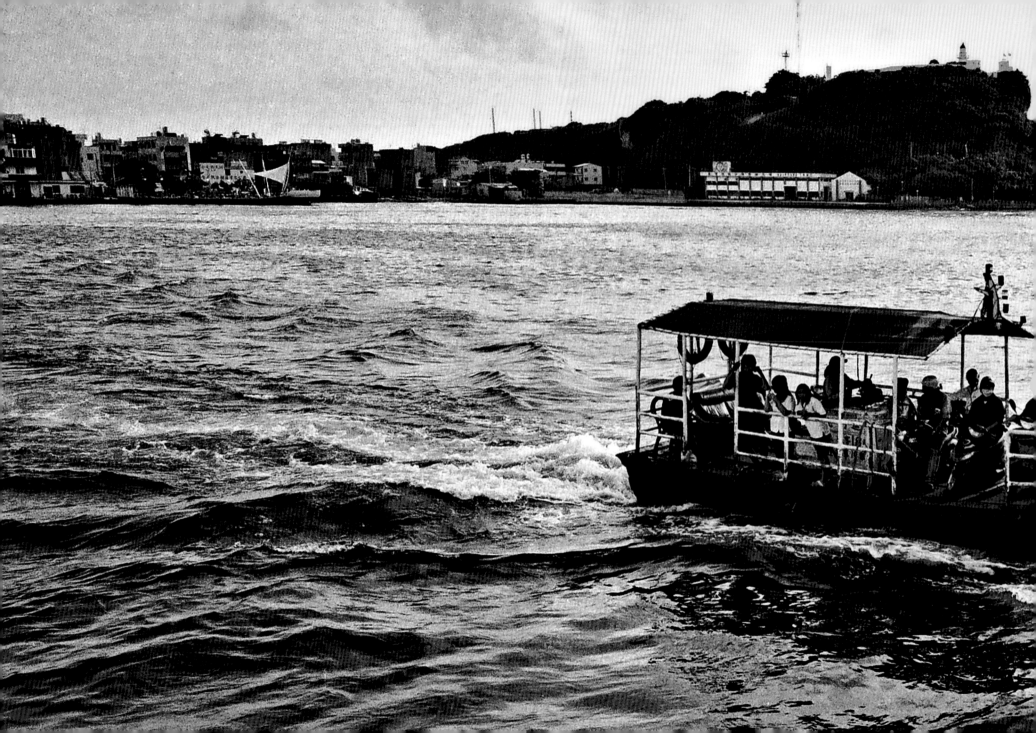

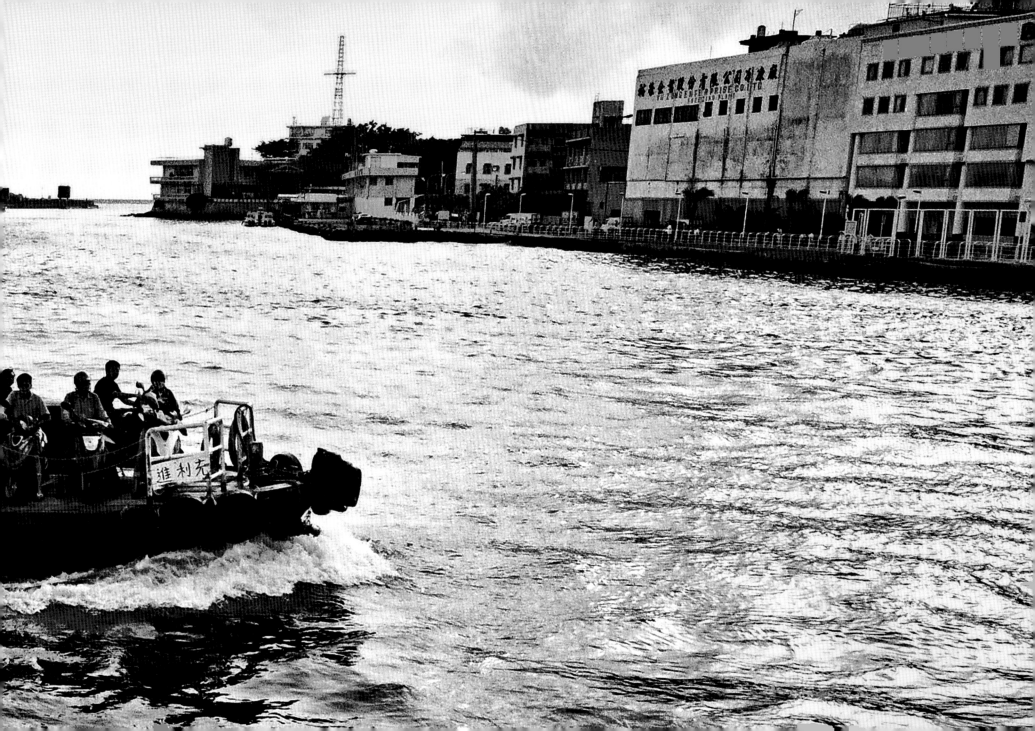

旗津記憶

Memory
of
Cijin

作者 ———————— 林聰勝
主編 ———————— 董淨瑋
全書設計 —————— 安比

社長 ———————— 郭重興
發行人 ——————— 曾大福
出版 ———————— 裏路文化有限公司
發行 ———————— 遠足文化事業股份有限公司
地址 ———————— 新北市新店區民權路 108-3 號 8 樓
電話 ———————— 02-2218-1417
傳真 ———————— 02-2218-8057
信箱 ———————— service@bookrep.com.tw
客服專線 —————— 0800-221-029
法律顧問 —————— 華洋國際專利商標事務所，蘇文生律師

印刷 ———————— 博創印藝文化事業有限公司
初版 ———————— 2023 年 4 月
定價 ———————— 1200 元

Printed in Taiwan 著作權所有，翻印必究

特別聲明：有關本書中的言論內容，不代表本公司／出版集團
的立場及意見，由作者自行承擔文責。

旗津記憶 = Memory of Cijing ／ 林聰勝著 .-- 初版 .--
新北市：裏路文化有限公司出版：遠足文化事業股份有限公司發行，
2023.04 面；　公分
ISBN　978-626-96475-2-1（精裝）
1.CST：攝影集　2.CST：高雄市旗津區